L'ART DU DESSIN

ET

SES APPLICATIONS PRATIQUES

POITIERS. — TYPOGRAPHIE OUDIN.

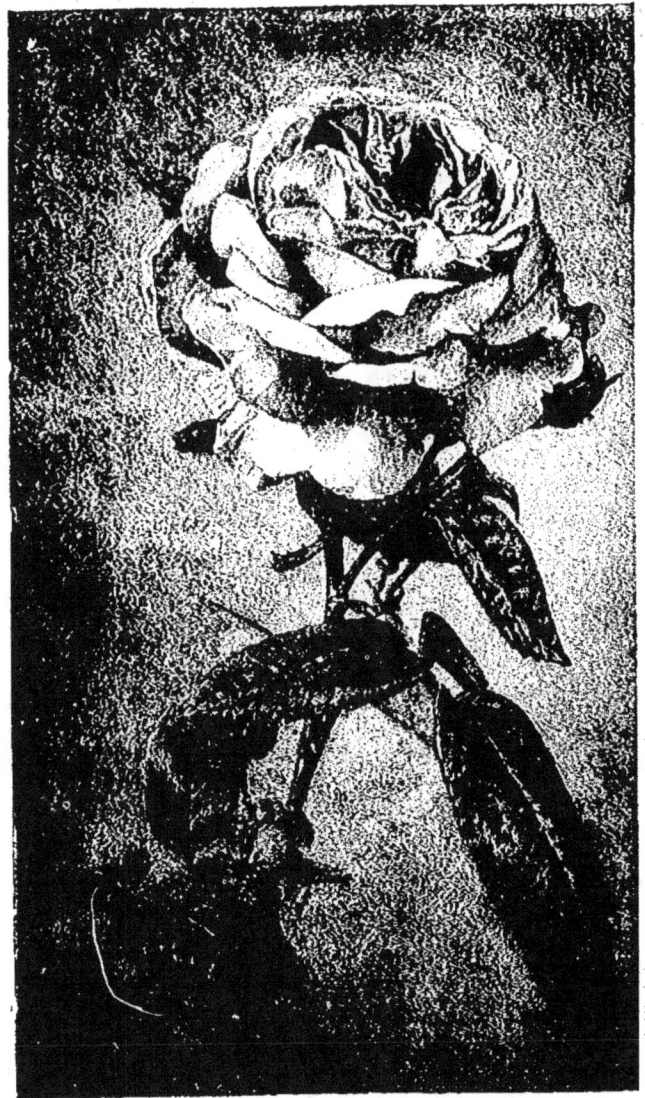

Gravure sur bois. — Rose.

A. DOUMERT

L'ART DU DESSIN

ET

SES APPLICATIONS PRATIQUES

L'art du Dessin. — Le Dessin à la plume et l'enluminure. — La Gravure sur bois, sur cuivre, etc. — Le Dessin et la Peinture à l'huile. — La Peinture décorative : Peinture sur porcelaine, sur marbre, sur ivoire, sur bois, sur tissus. — La Peinture sur verre.

PARIS

H. LECÈNE et H. OUDIN, ÉDITEURS

17, RUE BONAPARTE, 17

L'ART DU DESSIN

ET SES

APPLICATIONS PRATIQUES.

I

L'ART DU DESSIN.

Avant de commencer ces entretiens familiers sur l'Art du Dessin et ses applications pratiques, il ne sera peut-être pas inutile de dire aux lecteurs de ce petit volume ce qu'ils y trouveront.

Nombre de personnes, parents et jeunes gens, persistent encore à ranger, dans les programmes d'enseignement, le dessin parmi les branches dites d'agrément. Aussi voit-on beaucoup d'élèves, d'ailleurs intelligents et laborieux, négliger cette étude, sous prétexte qu'ils n'ont pas de temps à perdre, ou la délaisser aussitôt après l'insuccès des premiers essais, en donnant pour raison qu'on nait dessinateur ou artiste, et qu'il ne faut pas forcer les vocations.

Ce raisonnement, sérieux en apparence, n'est au fond que spécieux.

Sans doute tout le monde ne peut aspirer à rivaliser

de génie et de gloire avec les Vinci et les Raphaël ; mais pour réussir à manier avec entente et habileté le crayon, le fusain ou le pinceau, pas n'est besoin, que nous sachions, de gravir ces hauts sommets de l'art où trônent quelques privilégiés doués de facultés exceptionnelles. Pour un Pils, un Lalanne ou un Vernet dont les œuvres portent la marque indéniable du talent supérieur et excitent l'admiration générale, combien n'y a-t-il point d'amateurs qui dessinent ou peignent très correctement, sans avoir été secondés dans leurs débuts par d'autres aides que la volonté et la persévérance ?

Il en est, au vrai, du dessin comme de la plupart des autres connaissances qui ne s'acquièrent tout d'abord que par le courage. « En toutes choses, disait Charlet, il faut savoir et vouloir aborder la difficulté, sauter le fossé sans le sonder, oser en un mot et oser faire mal même ; autrement on n'arrive pas ; car souvent qui veut trop bien faire, ne fait rien de bien. »

Or, non seulement il est possible, à quiconque en a le ferme désir et la résolution, de s'initier d'une manière exacte aux arts graphiques, mais il est indiscutable que tout plan d'éducation d'où ils sont exclus systématiquement, est incomplet.

On oublie, en effet, trop fréquemment, que l'intelligence se développe surtout par l'observation, et que, suivant la parole d'un grand peintre, savoir c'est voir. Qui peut mettre en doute qu'on n'apprend qu'imparfaitement à voir, si l'on ne s'habitue pas à reproduire ce que l'on voit, si l'exercice de la main n'accompagne pas celui de l'œil, et si le travail du dessin n'est pas l'auxiliaire de celui de l'esprit ?

Dessiner n'est, du reste, pas uniquement une opération matérielle. Au sens large du mot, c'est traduire, au moyen d'un langage plus expressif et plus impressif que la langue parlée ou écrite, les objets que l'on étudie et comprend, en les représentant dans la variété de leurs formes, leur relief et leurs effets par rapport à l'ensemble.

Associant constamment l'emploi de l'analyse et de la synthèse à la vue réfléchie de la nature et de la réalité, le dessin forme le jugement aussi bien que les belles-lettres et les mathématiques. Au lieu d'être simplement un « agrément », il constitue, par ses procédés méthodiques, par le but qu'il fait atteindre, une science vraiment utile.

Avons-nous besoin d'ajouter que, tout en donnant carrière à l'imagination, cette optique de l'âme, il réprime ce qu'elle pourrait avoir de désordonné dans ses élans et la rappelle sans cesse à l'immuable loi du beau, qui est, selon la magnifique définition de Platon, la splendeur du vrai ? L'artiste, dessinateur ou peintre, ne travaille pas au hasard ; et quoiqu'il prenne souvent conseil de la fantaisie, celle-ci ne saurait, sous peine de compromettre le succès de son œuvre même, le pousser aux écarts qui violent toutes les règles.

Tout dessin ou tableau est une symphonie où la ligne, la couleur, les ombres, les méplats concourent à l'effet général de la composition. Mais, de même que l'oreille, si elle n'est pas familiarisée avec l'instrumentation, ne peut apprécier les mérites réels d'un orchestre ou d'une partition, de même la vue qui n'est pas assistée par la connaissance des premiers principes

du dessin, de la perspective linéaire et aérienne, de la chromatique, ne peut discerner la vraie valeur d'un artiste ou de ses ouvrages.

S'abstenir, de parti pris, d'étudier le dessin, dont l'alphabet et la grammaire sont indispensables à l'intelligence des œuvres d'art, c'est par conséquent renoncer d'avance et de gaieté de cœur aux plus pures jouissances de la vie et au véritable bonheur qui réside dans la conception du vrai et du beau ; c'est s'aveugler volontairement, comme ferait un homme s'obstinant à passer son existence dans une cave ténébreuse, quand rien ne l'empêche de monter une à une les marches de l'escalier menant à la lumière du grand jour.

Bien des gens se figurent que l'art n'est point de leur domaine et que, renfermé dans les musées, dans les galeries, dans les ateliers, il a un sanctuaire dont l'accès est interdit à la foule profane : « L'art, disent-ils, n'existe que pour les riches, les désœuvrés, les critiques ».

Rien n'est plus erroné. L'art nous entoure partout. Il entre dans les moindres détails de la vie quotidienne. Le sauvage qui façonne une massue de bois, ou d'une noix de coco fait un vase à boire, de coquillages un collier, de plumes une coiffure, est un artiste, rude et inculte assurément, mais un artiste quand même. Dès qu'un objet, instrument, outil, vêtement, reçoit, en outre de sa destination exclusivement utile, une ornementation, si grossière soit-elle, il porte la marque de l'art. Faites l'inventaire de votre chambre, riche ou modeste : je doute que vos regards puissent s'arrêter n'importe où, sans rencontrer quelque témoignage du

travail artistique. Ici, c'est un panneau de porte dont les stries imitent tant bien que mal les bigarrures du jaspe ; là, c'est aux murs un papier de tenture, aux fenêtres un rideau de mousseline, de cretonne ou de broderie ; sur le parquet un tapis donnant avec plus ou moins de réussite l'illusion des tissus de l'Orient ; ailleurs, c'est une chaise, une table, un bureau, une étagère, une pendule, une lampe, un vide-poches, un verre, un plat, une assiette, une tasse, cent choses que l'on a sous les yeux ou sous la main à chaque instant, et qui toutes ont reçu quelque enjolivement, quelque embellissement, quelque décoration réclamant le concours de l'art.

L'art a donc son temple partout, dans la demeure des humbles comme dans celle des opulents. Son influence, petite ou grande, s'exerce sur chacun de nous, soit que, par ignorance ou nécessité, nous nous bornions à posséder ses plus grossières ébauches, soit que nos goûts esthétiques ou nos moyens de fortune nous mettent à même d'acquérir ses plus splendides chefs-d'œuvre.

Qu'il le veuille ou non, qu'il en ait ou non conscience, désormais un homme vivant dans la société, quelque position qu'il y occupe, à quelque classe qu'il y appartienne, ne peut pas plus rester absolument étranger à l'art qu'il ne peut s'affranchir de tout rapport direct ou indirect avec l'industrie mécanique. Le pain qu'il mange, l'eau qu'il boit, l'habit qu'il porte, le lit où il se couche, le siège où il s'assied, la table où il dîne, le livre qu'il feuillette, chaque objet qu'il emploie ou qu'il touche et qui lui est indispensable, atteste la coopération du travail de la machine.

Il en est de même pour l'art. A moins de se condamner à la barbarie la plus complète, de se réfugier dans la solitude la plus mystérieuse, de ne se vêtir que de feuilles, de ne se nourrir que d'herbes, de ne coucher que sur la dure, de ne vouloir, en aucune occasion, pour aucun motif, avoir de relations avec aucun être humain, il nous semble bien difficile de ne pas se trouver d'une ou d'autre façon en présence d'une production artistique quelconque. Dût-on d'ailleurs pousser la misanthropie assez absurdement loin pour se séparer ainsi de toute la civilisation et pour répudier tous ses avantages, la nature, maîtresse des arts, en proclamerait elle-même l'existence par ces superbes paysages que de sa main puissante elle a tracés sur tous les points du globe.

L'art n'est pas seulement universel et immanent dans la vie sociale; il est encore une des conditions essentielles de la grandeur et de la durée de la société même. Plus son culte est respecté, plus le niveau social s'élève. La Grèce, vaincue par Rome, continue de dominer son farouche vainqueur par sa supériorité artistique. Le siècle de Périclès l'emporte en éclat sur celui d'Auguste. Ictinus et Phidias dressent si haut le Parthénon et la statue de Jupiter d'Olympie que les Athéniens, accoutumés à contempler ces chefs-d'œuvre de l'art, gardent le front levé et sentent l'âme de la patrie s'élancer vers ces sommets. Au contraire, le prestige de l'épopée de Virgile, des odes d'Horace, de l'éloquence de Cicéron rayonne et ne féconde pas. Quand la pièce est finie après la mort d'Octave, l'empire roule de Césars en Césars jusqu'au bas de l'abîme de l'abjection et du néant. Rome a beau renfermer plus de dieux que

d'habitants, ses divinités tutélaires qui s'appellent légion ne la sauvent point de la décadence. Tant il est vrai qu'un peuple sans culture artistique est fatalement condamné à la ruine.

Si le culte de l'art empêche la dégradation morale et la déchéance politique des nations, il produit une influence encore plus immédiatement bienfaisante sur la moralité de l'homme individuel. Nul ne conteste que les sentiments s'épurent par l'amour du beau, que l'esprit est sollicité par des idées supérieures, lorsqu'il s'habitue à rechercher en tout l'ordre et l'harmonie qui sont le critérium même de l'art. Or, le sens esthétique a besoin d'éducation comme les facultés intellectuelles, et rien n'est plus propre à atteindre ce résultat que l'étude progressive du dessin et la connaissance pratique de ses diverses applications.

Nous n'ignorons pas que beaucoup de jeunes gens partagent notre avis ; ils reconnaissent la nécessité de faire concourir au développement de l'intelligence et de l'imagination, à l'élévation de la pensée et à l'ennoblissement du cœur, les divers moyens graphiques de traduire la nature ; « mais, objectent-ils, nous avons déjà fait une première tentative dans cette voie, et nous trouvant arrêtés par des difficultés qui nous ont paru insurmontables, nous nous sommes rebutés. »

A ceux-là nous répondrons que le découragement n'est, de la part de la volonté, qu'un aveu de faiblesse. Le plus sûr moyen d'y remédier, c'est de retremper son ardeur dans de nouveaux efforts. L'eau qui tombe goutte à goutte sur la pierre finit tôt ou tard par la creuser. Rien n'est impossible à la patience bien dirigée, et rien n'est possible sans elle.

Trop souvent on appelle manque d'aptitude ce qui n'est que manque de constance. Or, en dessin, comme en toute étude, il faut beaucoup plus faire appel à la persévérance qu'aux dispositions. Si celles-ci existent, le travail les mettra bientôt en relief et en bénéficiera. Si elles font défaut, il y suppléera dans une mesure parfois très large. Une assiduité qui ne se dément point, malgré les mécomptes, et une décision bien prise et bien soutenue produisent généralement des résultats aussi bons et quelquefois meilleurs que les dons de nature, plus souvent stériles qu'on ne le croit.

Il ne faut, du reste, contrairement à l'opinion de ceux qui se désappointent trop vite, pas de talent inné pour parvenir à dessiner convenablement, c'est-à-dire à représenter avec exactitude un objet donné, figure, animal, arbre, fleur, construction, etc. Toute intelligence ordinaire, servie par la détermination et la méthode, est capable de triompher des obstacles qu'offre cette étude. Cela ne veut pas dire que, devenu bon dessinateur, on soit en mesure d'être artiste et d'égaler un jour les maîtres.

L'artiste est un poète, dans la véritable acception du mot : en d'autres termes, un créateur, doué de ce souffle qui anime une œuvre. En même temps qu'il observe la nature, il ressent l'impression qu'elle exerce sur tout son être, il saisit la concordance exacte de la forme avec la fonction, il devine l'énigme du sphinx, et, faisant des moyens matériels du dessin, de la peinture ou de la sculpture, des interprètes dociles de sa conception, il donne à celle-ci la vie en la jetant sur le papier, sur la toile, dans la terre pétrie ou dans le marbre.

Sans avoir cette flamme du génie, le dessinateur peut acquérir, par le travail conduit de degré en degré, une perfection souvent estimée très haut. Mais cette perfection ne vient qu'avec le temps. Vouloir l'obtenir dès les premiers commencements est une de ces ambitions naïves qui procèdent de l'impatience ou de la vanité, et dont un élève sérieux se corrige en comptant le peu de pas qu'il fait chaque jour, même lorsqu'il redouble de zèle, dans le chemin beaucoup plus aride des lettres ou des sciences positives.

Pour étudier le dessin et pour qu'il reste de cette étude quelque chose de réellement profitable, il importe de savoir se hâter lentement : les progrès se constatent d'eux-mêmes en mesurant le trajet déjà parcouru et en récapitulant les victoires remportées successivement. Quelle que soit la distance qui reste encore à franchir, on a de la sorte la certitude qu'on se rapproche du but. Toute autre méthode n'est qu'un piétinement sur place qui aboutit à la lassitude et au dégoût.

L'application poursuivie avec cette sage attente du succès réalise dans d'autres branches de l'éducation de véritables prodiges : pourquoi n'en serait-il pas de même dans l'art du dessin ? Songez donc à tous les exercices que doit faire un musicien avant d'être maître de son instrument ! Lorsqu'on entend parler le violon sous l'archet d'un virtuose, qui donc oublie que cette suavité du son tiré des cordes n'a été obtenue qu'au prix de longues années d'un travail incessant ? Qui donc ignore que le pianiste n'acquiert un doigté facile et sûr, sans compter les autres qualités d'exécution, qu'après avoir fait pendant longtemps des gam-

mes et des arpèges ? Or, il faut bien moins d'efforts pour devenir dessinateur qu'on n'en doit mettre en œuvre pour être ce que l'on appelle d'une force passable sur le violon ou sur le piano.

Est-il besoin d'insister sur les avantages que donne la connaissance du dessin à ceux qui suivent une carrière libérale ou scientifique ? Que de circonstances et d'occasions dans la vie où il est utile et agréable de se servir de ce langage graphique, qui est, suivant Viollet-le-Duc, la meilleure des descriptions ! Horace déclare avec raison que les choses qui entrent par les oreilles prennent un chemin bien plus long et arrivent moins sûrement à l'âme ou au cerveau que celles qui pénètrent dans l'esprit par les yeux, témoins plus fidèles. Combien n'est-il point d'idées, en effet, qu'aucune définition, malgré toute la précision de ses termes, ne parvient à faire saisir, et qu'un simple trait de crayon ou de plume rend intelligibles aux moins clairvoyants ? Combien n'est-il point de conceptions qu'aucun discours écrit et parlé, quelles que soient l'habileté de composition, la lucidité de style ou d'élocution de l'auteur ou de l'orateur, ne réussissent à mettre en évidence, et que l'accompagnement d'une figure fait comprendre avec une facilité merveilleuse ?

Aussi les applications du dessin sont-elles si multiples que toutes les professions l'appellent à leur aide. Indispensable à l'industrie, dans la plupart de ses branches d'activité, il a un rôle prépondérant dans les créations des arts décoratifs, pour lesquels l'esprit français est si particulièrement doué, et qui prennent de jour en jour une place et une importance plus considérables dans nos goûts et nos besoins.

Le petit volume que nous publions aujourd'hui a surtout pour objet de faire connaître à notre jeune lecteur quelques-unes de ces applications, en l'initiant à des procédés et à des détails de connaissances techniques qui lui sont restées très probablement étrangères jusqu'ici, parce qu'il ne les trouve pas dans le bagage ordinaire de l'éducation générale.

N'ayant pour but que de faire un ouvrage de vulgarisation, nous n'avons pas craint d'entrer dans des explications pratiques, tendant toutes à mettre avec clarté les éléments de ces diverses connaissances à la portée des esprits les moins préparés, tout en les présentant sous une forme intéressante éveillant l'attention.

Disons toutefois que nous avons voulu être beaucoup moins un maître érudit et dogmatique qu'un guide sans prétention, promettant à ceux qui veulent le suivre dans le champ où il entre, des surprises agréables, et, à défaut de moissons abondantes, des glanes utiles.

D'autres ont constaté avant nous que notre jeunesse française, si familière avec les questions littéraires et scientifiques, depuis les grandes réformes de l'enseignement, est encore bien muette sur tout ce qui touche à l'art, et que, lorsqu'elle veut acquérir ces notions si répandues à l'étranger, en Angleterre, en Allemagne, aux États-Unis, elle se trouve empêchée dans l'accomplissement de cette résolution par le manque de livres didactiques, simples et faciles, exempts d'ennui et de sécheresse.

Quelques esprits louables ont été, à vrai dire, tentés en ces derniers temps de combler cette lacune qui

n'est pas seulement regrettable mais préjudiciable. Nous sommes de ceux qui applaudissent au mouvement créé dans ce sens; mais nous pensons que si l'on a déjà publié quelques-uns de ces livres élémentaires si vivement réclamés par tout le monde, on s'est jusqu'ici plutôt occupé de donner satisfaction aux élèves les plus avancés. La classe des *grands* possède maintenant une bibliothèque de l'enseignement des beaux-arts, qui se complète successivement par des travaux signés des écrivains les plus autorisés et les plus compétents. La classe des *moyens* est moins favorisée. C'est à elle que nous avons songé en composant notre volume, et c'est à elle que nous nous adressons principalement, tout en ne désespérant point de rencontrer parmi nos jeunes auditeurs quelques-uns de leurs aînés.

<div style="text-align: right">A. DOUMERT.</div>

Paris, avril 1886.

Dessin à la plume. — Frédéric le Grand.

II

LE DESSIN A LA PLUME.

Là-bas, sur le banc bien tranquillement assis, la tête penchée sur son livre, regardez cet élève : il a l'air si absorbé que jamais on ne l'a vu plus appliqué. Doucement, sans qu'il s'en aperçoive, approchez-vous de lui et par-dessus son épaule épiez ce qu'il fait : très activement, avec plus de patience qu'il n'en apporterait sans doute à l'achèvement de sa version ou de son problème, il trace sur la marge de sa grammaire française ou latine, ou de son manuel d'arithmétique, un bonhomme qui va de guingois ou une ébauche de paysage dont les arbres, faute d'aplomb, tombent les uns par-dessus les autres comme des châteaux de cartes. Brusquement demandez-lui à quoi il s'occupe : la plupart du temps il n'en aura pas conscience. Sa main a une plume sous les doigts : sans qu'elle paraisse guidée par la volonté, elle dessine. Pourquoi le punirez-vous ? Il obéit à une espèce d'instinct qui existe chez presque tous les enfants et qui n'est peut-être que le besoin de traduire par un signe sensible ce que l'on pourrait appeler les idées latentes. Corrigez-le, non de sa distraction, innocente après tout, mais de son

inhabileté; et si vous êtes bon dessinateur vous-même, montrez-lui comment il doit s'y prendre pour le devenir à son tour.

Dessiner à la plume est, en effet, comme le dit si bien Cennino Cennini dans son admirable Traité de peinture, un des meilleurs moyens de faire sortir les choses qu'on a dans la tête. « C'est, ajoute un autre maître excellent, M. Armand Cassagne, de tous les procédés graphiques, le plus distingué, le plus sérieux et le plus agréable : il rend dans un petit format tous les détails et toute la force que rendrait un grand dessin. Petit par son exécution, mais grand par son résultat, il écrit plus que tout autre la pensée et la volonté du dessinateur. »

De bonne heure et dès qu'il a été en possession des instruments convenables, l'homme s'est montré impatient de révéler autrement que par la parole ce qui s'agite dans son cerveau, et de faire jaillir au dehors sous une forme visible les étincelles qui s'en détachent et qui constituent l'esprit. Doué de la faculté de pénétrer au fond des choses et d'y saisir leur essence, c'est-à-dire ce qui compose leur nature, par l'intelligence, cette lecture intime (*intus legere*), il voit ce qui est, combine et compare les résultats de ses perceptions et formule mentalement des jugements. Mais en même temps le sentiment de la sociabilité le porte à communiquer à ses semblables ce travail d'appropriation personnelle affiné par la réflexion.

C'est alors qu'il fixe ses impressions sur la pierre, le marbre, les métaux, la terre cuite, la brique, le papyrus, le bois, la cire. Il sculpte, burine, pétrit, moule, grave sa pensée; et le premier mode auquel il a recours

Dessin à la plume.

pour en réaliser la transmission, est l'hiéroglyphe, ou la parole dessinée.

Les plus anciens monuments attestent cette préoccupation de faire comprendre, par l'image graphique, l'idée, image intellectuelle. La Bibliothèque nationale de Paris possède un papyrus égyptien, découvert par Prisse, et remontant à 3500 avant notre ère, ce qui lui donne près de cinquante-quatre siècles d'existence. Ce manuscrit, antérieur à tous les documents écrits que l'on connaisse, renferme non seulement des signes du langage, mais aussi des figures rehaussées d'une teinte de couleur qui sont de véritables dessins au calame ou roseau, forme primitive de la plume.

L'écriture, en effet, quelle que soit sa perfection, et surtout lorsqu'elle devient purement phonétique, est incapable de peindre toutes les idées, toutes les actions, toutes les qualités, toutes les abstractions. Aussi appelle-t-elle constamment à son secours ici le symbole, là le dessin. La céramique si remarquable des Étrusques nous a laissé de nombreuses poteries où le talent du dessinateur complète celui du calligraphe. Les calendriers en marbre trouvés à Pompéi n'expliquent pas la route annuelle apparente du soleil : ils la désignent par les images des douze constellations du zodiaque.

Avec le moyen âge naît le souci de la belle écriture. L'idée de la calligraphie éveille simultanément l'idée de l'ornement. On applique le dessin à la décoration des pages du livre. Un art charmant, où la plume enfante des merveilles, commence modestement par accentuer un peu plus fortement les initiales du texte et finit par de véritables tableaux. Nous y reviendrons. Constatons pour le moment que les *enlumineurs* ne

s'arrêtent pas à la *lettrine* ou lettre ornée. Peu à peu ils enferment, dans les boucles ou dans le corps du caractère, de petites scènes. Mais bientôt ils s'y trouvent à l'étroit et composent des *histoires*, c'est-à-dire des sujets hors texte, qui seuls traduisent complètement, par la passion du trait ou de la couleur, leurs élans vers l'idéal ou leurs extases mystiques.

De cette *miniature* procède vraisemblablement le dessin à la plume, tel qu'il nous apparait au xv° siècle dans les caricatures qui, répandues partout, courent la province aussi bien que la ville. Au xvi° siècle, les maitres italiens Léonard de Vinci, Raphaël, font de la plume leur moyen préféré pour les compositions et pour les études d'après nature. A la même époque, Jean Cousin, qui partage avec Puget le nom de Michel-Ange français, chérit ce genre qui permet plus de vigueur et de précision que le crayon. Plus tard, Dumoustier, Quesnel, bien d'autres l'adoptent pour le portrait. Claude Lorrain rehausse l'encre avec un peu de sépia et acquiert ainsi avec toute la puissance d'ensemble du crayon une plus grande fermeté du détail.

Dans la première moitié de notre siècle, Grandville, Charlet, Henri Monnier, Daumier en France, Thackeray et Cruikshank en Angleterre, Menzel en Allemagne, excellent dans cet art où l'esprit étincelle avec d'autant plus de verve que la main a plus de liberté. L'Espagnol Fortuny les dépasse peut-être tous par ses audaces endiablées qui n'ont eu d'égale que celles de Doré en peinture et en gravure. Plus récemment Vierge, Morin, Urrabieta, Gill, de Liphart, Jeanniot, Adrien Marie, Henriet, Leloir, chez nous, Stothard,

Kate Greenaway, Caldecote, Moyr Smith, chez les Anglais, ont continué ces traditions.

De nos jours, le dessin à la plume, quittant le domaine purement artistique, est entré dans la sphère plus large de l'art industriel, en faisant, grâce à la photogravure, une concurrence sérieuse à la gravure sur bois. L'illustration, désormais inséparable du livre, lui a ouvert, au point de vue lucratif, des débouchés nouveaux qui se multiplient et s'étendent à mesure qu'on triomphe des difficultés matérielles de la reproduction de l'original sur le zinc.

Dans le dessin à la plume, comme dans tout autre genre de dessin, il y a deux choses à considérer : les moyens matériels et l'exécution. Les moyens matériels sont ici l'encre, la plume et le papier.

La véritable encre du dessinateur à la plume est l'encre de Chine. Pour s'en servir convenablement, il faut qu'elle soit bien liquide. Aussi est-il préférable de la préparer soi-même. Achetez à cet effet, de préférence dans une maison qui fait la spécialité des articles de dessin, un bâton d'encre de Chine authentique, et veillez bien à la contrefaçon, car il n'en manque point. Cassez le bâton en tout petits morceaux comme on casse un bâton de réglisse, et mettez-les, avec un peu d'eau, dans un encrier qui ferme bien. Laissez-les tremper pendant quelques jours, trois ou quatre, par exemple, dans ce liquide, et ayez soin d'agiter le mélange au moins toutes les vingt-quatre heures. Les morceaux dissous, l'encre est faite. Elle ne sera bonne que si elle est à la fois épaisse et fluide, de manière à couler facilement dans la plume.

A défaut d'encre de Chine en bâton, vous pourrez

employer celle qu'on vend en flacons et qui est connue dans le commerce sous le nom d'*encre bourgeoise* ; elle est d'un beau noir, très propre au lavis, et répond à toutes les exigences d'un dessin achevé.

L'encre ordinaire, si l'on n'en a pas d'autre à sa disposition, peut servir également, à la condition de prendre quelques précautions. Presque toutes les encres ordinaires se décomposent ; les teintes, quoique d'un noir vigoureux lorsqu'on les place, vont s'effaçant graduellement et finissent par tourner au roux. Il n'y a guère qu'une seule encre ordinaire qui n'ait pas cet inconvénient : c'est celle de la *petite vertu*. Une autre difficulté à prévoir avec l'encre ordinaire, c'est l'empâtement dans l'exécution, quand on croise et rapproche les lignes pour former des hachures ou des ombres. Très souvent, le commençant, au lieu d'obtenir un beau dessin, ne fait que des taches. Il les évitera en ne travaillant pas toujours sur le même point et en laissant sécher les lignes pour y revenir ensuite, c'est-à-dire en ne formant pas ses teintes avec un trop grand nombre de lignes humides.

La plume peut être de trois sortes : le calame ou roseau, la plume d'oie, la plume de fer. De ces outils le roseau est le meilleur. Bien choisi, il se taille facilement et glisse sur le papier en produisant des traits gras et fermes, qui n'ont, contrairement à ceux de la plume, ni maigreurs anguleuses et chétives, ni différences de régularité. Le bout, qui s'adoucit vite, donne aux contours de la figure un moelleux que l'on ne pourrait obtenir avec aucun autre outil. Le roseau du Midi, c'est-à-dire des environs de Cannes et de Nice, réunit toutes les qualités de finesse, d'élégance et de fermeté. On le

taille comme une plume ordinaire. Dégagez avec soin l'intérieur et respectez le dessus qui forme la partie dure et résistante. Faites avec un bon canif un bec court. Surtout que votre canif soit excellent, coupant bien et permettant de tailler selon les nécessités de l'exécution. Rappelez-vous qu'il n'y a rien qui puisse, pour cette opération, remplacer le canif, et dans l'achat de cet outil indispensable, ne lésinez pas sur le prix.

Si vous ne pouvez vous procurer en temps utile un roseau, prenez la plume d'oie, qui ne le vaut point, mais qui l'emporte de beaucoup sur la plume métallique. La plume d'oie serait parfaite si elle n'avait deux défauts qui l'ont fait, dans l'écriture ordinaire, remplacer par la plume de fer ; menée vivement, elle éclabousse et se fatigue au bout de peu de temps : aussi faut-il choisir les plus grosses plumes d'oie, c'est-à-dire celles dont la partie cornée offre le plus de résistance. Pour les traits fins, employez la plume de corneille ou de mouette : les Anglais, et principalement Stothard, s'en servent habituellement pour faire ces gracieux croquis d'enfants que nous ne parvenons pas encore à égaler.

La plume de fer ne doit pas être systématiquement proscrite ; mais elle n'est bonne que si elle a le bec solide, fort, un peu rond, et il n'y a que les plumes métalliques très grosses qui présentent cet avantage.

Le choix du papier dépend de l'emploi de la plume ; celle de fer veut un papier presque lisse, à pâte serrée et fort : un bristol satiné, par exemple. Le roseau et la plume d'oie s'accommodent mieux d'un papier dont le grain est moyen et régulier. Le plus fréquemment employé parmi ces papiers spéciaux pour le dessin à la

plume est le papier Harding. Celui qui est légèrement teinté est le meilleur. La teinte bleutée est préférable au gris-jaune; elle donne une exécution plus agréable.

Avant de procéder à l'exécution, collez votre papier des quatre côtés sur une planchette ou un carton, en ayant soin de mettre dessous trois ou quatre feuilles d'un autre papier également lisse, de manière à former un coussin.

Pour coller le papier, voici comment on opère : avec une éponge on humecte sans frotter les deux surfaces du papier, puis on replie les quatre bords sur la largeur d'un centimètre et demi ; on gomme ces bords sur le côté qui doit adhérer à la planchette. On laisse ensuite reposer le papier une ou deux minutes pour faciliter l'expansion des fibres. Cette expansion due à l'humidité a pour résultat d'empêcher le papier de se boursoufler ou, comme on dit vulgairement, de *gondoler*. Cela fait, on place le papier d'équerre avec précaution sans le salir, et on retourne les bords gommés, sur lesquels on exerce sans frotter une légère pression dans un même sens, avec un morceau de drap, de flanelle ou de papier buvard. On humecte une seconde fois le papier sans toucher aux bords et on couche la planchette à plat pour laisser sécher. Les fibres, dilatées par l'humidité, se resserrent en séchant. Si les bords ont été bien gommés, ils sècheront avant le reste du papier, et l'opération donnera le résultat attendu ; dans le cas contraire, il y aura des inégalités de surface, des creux, et il faudra recommencer.

Supposons ce premier travail réussi, et votre papier bien tendu et bien sec. Faites légèrement votre esquisse

avec de la mine de plomb, et effacez-la ensuite sans rudesse, de manière à laisser paraître vaguement les traits principaux et les contours. Si votre papier est blanc, passez-le à la teinte sur l'esquisse. Pour cela versez quelques gouttes d'encre de Chine dans un godet, ajoutez-y beaucoup d'eau pour faire une teinte très légère, et passez rapidement et hardiment sur la feuille de papier un pinceau imbibé de ce mélange. La teinte passée et bien séchée, prenez la plume et commencez le dessin.

Passer la teinte est une opération qui réclame quelque expérience et surtout ce que l'on appelle « de la main », pour éviter les lourdeurs et arriver à remplir la condition indispensable, qui est de lier la teinte avec le dessin.

Les teintes qui doivent donner de l'effet au dessin ne se passent que lorsque celui-ci est complètement terminé.

Le dessin s'exécute généralement avec des plumes de grosseurs différentes. C'est le seul moyen de varier les effets. Le dessinateur aura donc à portée de la main le roseau, la plume d'oie ou la plume de fer à gros bec, la plume d'oie ou la plume de fer fine. S'il connaît bien les règles de son art, il tirera de ces divers outils un parti inappréciable. Voici, d'après M. Cassagne, l'emploi successif qu'il convient d'en faire :

« Pour les *ciels et les lointains*, on peut se servir de la plume fine, dont le travail se liera harmonieusement aux tons enveloppés et indécis des fonds. Arrivé aux *seconds plans*, il faut employer la plume de fer ou la plume d'oie assez grosse de bec, pour le dessin des formes d'ensemble, des détails, etc.; mais là encore la

plume à bec fin doit figurer le ton local et les ombres qui sont encore affaiblies par l'air. L'emploi de la plume fine donne bien la liaison entre les plans éloignés et le plan le plus rapproché, tout en laissant à ce dernier la fermeté qui lui appartient. A mesure que les *objets s'approchent* vers le premier plan, ils se distinguent avec plus de netteté et se dessinent plus fortement ; c'est le moment d'avoir recours au roseau, taillé dans la proportion nécessaire selon la nature des objets à traduire. S'il se rencontre sur le premier plan des *objets polis et lisses,* tels qu'un courant d'eau, pour exprimer la limpidité de cette eau et le poli de sa surface, il faut revenir à la plume fine, dont le travail traduira les contrastes de la nature en modelant ces objets avec la finesse et la transparence qui leur sont propres (1). »

Le dessin à la plume se complète par le crayon et se relève par le lavis ou la sépia. Le caractère du crayon est la douceur, celui de la plume la fermeté. Le mélange judicieux de l'un et de l'autre facilite, dit encore l'auteur que nous venons de citer, l'enveloppe des objets et donne plus de vérité et de *lisibilité* au dessin. Le crayon ne doit toutefois intervenir que pour donner plus de saillie à certaines ombres, et au ton local de quelques objets du premier plan.

Il faut dessiner avec délicatesse, en conduisant les clairs et les demi-teintes et les ombres peu à peu, c'est-à-dire en revenant souvent avec la plume sur l'ouvrage. Les teintes, qu'il faut toujours passer par-dessus le des-

(1) Guide pratique pour les différents genres de dessin, par Armand Cassagne (Paris, Ch. Fouraut, 1886).

sin, ont pour effet d'harmoniser la tonalité du sujet. Pour donner au noir de l'encre, relativement froid, une teinte plus chaude, les anciens maîtres ont presque toujours enveloppé par quelques teintes de sépia naturelle leurs dessins faits à la plume ou à l'encre de Chine.

La sépia, matière colorante fournie par une sorte de mollusque de mer appelé *seiche*, est d'un emploi facile et permet d'obtenir en quelques coups de pinceau des teintes très colorées. Elle est préférable, comme lavis, à l'encre de Chine, qui se délaye plus difficilement et ne donne qu'une teinte assez faible, si l'on n'insiste pas. L'élève devra néanmoins s'exercer aux deux méthodes. Un bon lavis ne s'acquiert pas du premier coup d'essai. Pour arriver à la coloration exigée par la tonalité du dessin, il faut s'habituer à ne pas multiplier les retouches. On y parvient d'abord en préparant son encre convenablement, et surtout en n'employant pas trop d'eau pour la délayer, en ne faisant pas plus d'encre qu'il n'en faut pour passer à la teinte l'espace donné, et en déposant la couleur sur le papier avec l'aisance, la régularité, la légèreté qui sont les garanties nécessaires du succès.

Ces conseils bien écoutés, bien suivis, avec de la patience on peut espérer la réussite. Je vois mon jeune élève, confiant dans les promesses de son guide, se mettre résolument à l'œuvre ; à mesure qu'il poursuit sa tâche, un sourire illumine les traits de son visage ; son œuvre sort du papier, s'accuse, prend tournure, il est satisfait du travail déjà accompli, et commence à comprendre qu'il peut arriver jusqu'au bout. Soudain il pousse un cri, jette sa plume, et d'une main fiévreuse

menace d'arracher son papier. Que lui est-il arrivé pour motiver ce transport de désespoir? Un accident sans doute? Un accident, en effet, et à certains égards fort grave. Une goutte d'encre tombée inopinément sur le dessin a fait tache, un creusement trop brusque de deux lignes a occasionné un pâté.

Consolez-vous: le malheur est grand assurément, mais il n'est pas irréparable. — « Je ne vois qu'un remède », s'écrie-t-il, et déjà il a saisi son grattoir. Remplacer une tache probablement par un trou, c'est la méthode primitive, inventée par le bureaucrate maladroit qui espère dissimuler son erreur sous une rature. Il y a mieux à faire que cela. Votre papier était blanc avant la chute de l'encre. Celle-ci, quand elle est bonne, pénètre profondément, et le grattage ne consiste au vrai qu'à poursuivre la tache, qui souvent reste au fond. Alors vous ne la ferez disparaître qu'avec le papier même.

Blanchissez au lieu de creuser. L'expédient n'a rien de difficile. Dans un godet placez une écaille de blanc de gouache. Versez dessus quelques gouttes d'eau et délayez le mélange avec le doigt, de manière à laisser au blanc une certaine opacité. Couvrez la tache avec cet onduit, et quand il sera sec, recommencez, si c'est nécessaire. Votre couche de blanc est-elle, par ces applications successives, devenue trop épaisse: amincissez-la par enlèvement avec le plat du grattoir. La correction faite, la tache, non enlevée, mais couverte, délayez un peu d'encre de Chine épaisse, prenez-la avec un petit pinceau de martre un peu long, et rétablissez habilement le travail dont l'accident avait compromis les détails. Il va de soi que si votre papier, au lieu d'être

Dessin à la plume. — La maison carrée de Nay.

blanc, est bleuté ou gris, vous aurez ajouté au blanc de gouache un léger ton, de nature à retrouver la teinte primitive.

Pour donner à vos études une direction et en retirer un fruit réel, ne négligez point de comparer votre faire avec celui des maîtres ; copiez-les dans ce qu'ils ont d'excellent, non servilement, mais en exerçant votre jugement en même temps que votre œil, tantôt en réduisant le modèle, tantôt en l'agrandissant. Interrogez aussi la nature : si vous parvenez à entendre son langage, elle répondra presque toujours à vos questions, et, en vous éclairant de sa lumière qu'il faut savoir saisir, elle mettra fin à vos perplexités. La nature est un livre fermé des sept sceaux dont parle la Bible pour ceux qui la regardent sans voir, ou, n'ayant pas appris à observer, sont aveugles malgré la santé de leurs yeux. Elle est au contraire la plus sûre et la plus sincère des conseillères pour ceux qui, placés devant elle, prêtent attentivement l'oreille à ses voix mystérieuses et finissent par comprendre ce qu'elles veulent dire.

Une fois maître de votre plume et capable de la conduire à votre gré, vous trouverez à exercer votre talent, même dès ses débuts, à de petits ouvrages qui contribueront à la décoration générale de votre appartement ou vous donneront le moyen de faire quelque cadeau agréable à un parent ou un ami. Non seulement vous pourrez dessiner sur le papier, mais sur la toile ou le bois.

On fait, sans grande difficulté, lorsqu'on est un peu expérimenté dans le dessin à la plume, de jolis dessous de lampes ou de petites serviettes à thé qui ont un

cachet très original. La dépense est insignifiante, car tout le prix du travail est dans la main d'œuvre. Voici le secret :

Prenez du calicot bien blanc, bien lisse, glacé à l'endroit et un peu rugueux à l'envers. De la satinette blanche pourra remplir le même rôle. La seule précaution à prendre, c'est qu'il n'y ait dans le tissu ni plis, ni taches. Découpez-le en ronds de la dimension d'une soucoupe ordinaire. Sur la surface lisse dessinez à la plume, avec de l'encre à marquer, quelque sujet gai ou gracieux. Entourez-le d'un bord fleuronné, de manière à former une espèce de cadre. Notre gravure représentant la moisson vous servira de guide. Délayez un peu votre encre à marquer surtout pour les traits fins. Votre travail achevé, exposez-le quelques minutes au feu, ou repassez-le sur l'envers. Pour éviter les erreurs, faites d'abord votre dessin légèrement au crayon.

Vous pouvez aussi dessiner d'abord votre sujet sur le papier, et puis repasser sur tous les traits avec de l'encre communicative, de façon à y appliquer le calicot ou la satinette qui, si vous faites cette opération légèrement, prendra l'empreinte du dessin, ce qui vous permettra de reprendre alors le travail sur le tissu, sans crainte de méprises.

Pour donner plus d'élégance à vos dessous de lampes, vous pouvez les border d'une petite dentelle ou de peluche.

Le dessin à la plume sur le bois est un peu plus compliqué, mais il produit des résultats charmants. Choisissez une planchette mince et bien rabotée de bois blanc, sans veines ni nœuds ; nettoyez-la avec

soin pour enlever tout dépôt de souillure et surtout de matière graisseuse. Etendez ensuite, sur la surface où vous dessinerez, une mince couche de colle bien

Dessin à la plume. — La Moisson.

propre, de manière à ne pas avoir de grumeaux. Prenez alors un roseau et dessinez avec de l'encre de Chine ou du noir de fumée liquide. A défaut de roseau, servez-vous d'un petit pinceau fin qui fera office de plume. N'effacez jamais après avoir mis la couche de colle, et pour cela faites d'abord, comme je l'ai déjà dit, votre esquisse au crayon ou au fusain ; renouvelez l'encollage, laissez sécher et vernissez. Pour les ombres et les grands contours, employez la plume

d'oie ou de corbeau. Dans les parties sombres, ou les toits de maison, ou les troncs d'arbre, ou les cours d'eau, ou les cheveux, ou les pupilles des yeux, servez-vous d'encre additionnée d'un peu de gomme. L'effet sera plus saisissant.

Autant que possible, ne retouchez pas vos clairs et vos frottis. Ces dessins sur bois doivent être exécutés avec assurance. Ils réclament une délicatesse extrême, en même temps qu'une décision sur laquelle il n'y a pas à revenir. Bien réussis, ils feraient de jolis panneaux de jardinières, des dessus de buvards ou d'albums ; réunis, ils servent à faire des étuis à cigares, des porte-cartes, mille petits objets d'agrément.

Si vous avez l'esprit inventif, les sujets de dessin ne vous manqueront point. Si vous habitez la campagne, la nature vous en offrira en abondance. Une petite fleur, une simple fougère font quelquefois autant d'effet qu'une grande composition. Un dessin à la plume sur bois gris est ravissant lorsqu'il ne pèche point par l'exécution. Le gris forme un fond très heureux ; mais dans ce cas il faut se servir pour les clairs de blanc de Chine. Une branche de gui, de houx, ressort admirablement sur ces fonds teintés.

Si vous préférez les paysages aux fleurs, suivez votre goût et votre inspiration, mais donnez la préférence aux clairs de lune et aux vues d'hiver. Les tons de la nature sont plus uniformes pendant la nuit qu'au grand jour, et les arbres sont dépouillés de leur feuillage après l'automne. La plume traduit mieux ces aspects que ceux où il faut faire éclater toute la richesse de la végétation, avec ses alternances ou ses diminutions progressives de lumière et d'ombre.

Si vous êtes plutôt animalier que paysagiste, cédez à votre penchant ou à vos dispositions ; faites des têtes de chien, de chat, de cheval, plutôt que d'échouer dans ce qui vous est moins familier.

Au lieu de bois, vous pourrez encore faire usage de ce papier gélatineux qui imite l'ivoire et que l'imagerie a mis en vogue depuis quelque temps. Là aussi vous trouverez des ressources pour exercer votre talent naissant.

Mais, quoi que vous entrepreniez, cherchez moins le minutieux dans la perfection matérielle, que la justesse et l'intelligence dans la représentation des objets et dans le groupement des effets. Commencez par mettre votre sujet en place, c'est-à-dire par déterminer l'endroit exact qu'il doit occuper sur votre papier, tissu ou bois. Cela fait par quelques coups de crayon rapides, raisonnez votre modèle, car en dessin le point principal n'est pas de rendre ce qu'on voit, mais de le faire comprendre après l'avoir compris soi-même.

III

L'ENLUMINURE.

Une des applications les plus charmantes du dessin combiné avec la peinture est le travail de l'enluminure, c'est-à-dire de la décoration des lettres initiales ou lettrines, et en général l'ornementation des manuscrits.

Cet art, qui a produit des chefs-d'œuvre qu'on ne se lasse point d'admirer et qui constituent les plus

beaux trésors de nos bibliothèques, date de la plus haute antiquité ; mais c'est surtout au moyen âge qu'il a été cultivé, et la France peut revendiquer sous ce rapport l'honneur d'avoir été des premières à s'y illus-

Miniature anglaise.

trer. Cependant l'art de l'enluminure s'est développé parallèlement chez les différents peuples de l'Europe et en subissant l'influence du goût national et local, comme il est arrivé à toutes les autres branches artistiques.

Les travaux des enlumineurs portent généralement

le nom de miniatures, et appartiennent à diverses écoles française, italienne, espagnole, flamande, anglo-saxonne, allemande, byzantine, qui ont chacune leur caractère distinct. L'histoire de l'enluminure, envisagée au point de vue du procédé, comprend deux grandes phases : 1° la phase hiératique, 2° la phase naturaliste. Dans la première, l'enlumineur choisit les sujets dans les Livres saints et il a ce que l'on appelle un *canon*, c'est-à-dire une règle fixe pour rendre chacune de ses figures sacrées ; dans la seconde, il emprunte ses sujets à la vie ordinaire et se livre tout entier à sa fantaisie. Nous ne pouvons entrer ici dans le détail des progrès accomplis par les enlumineurs. Il faudrait y consacrer un livre entier, qui a du reste été fait avec supériorité par M. Lecoy de la Marche.

Aussi nous bornerons-nous plutôt à indiquer la manière de procéder dans l'enluminure, en donnant à notre jeune amateur quelques notions pratiques qui lui permettront de s'essayer à son tour dans ce travail.

Tous ces procédés sont, du reste, exposés avec une extrême lucidité dans un opuscule qui a pour titre *De arte illuminandi*, et qui se trouve en manuscrit à la bibliothèque de Naples. Nous ne pouvons mieux faire que d'en reproduire ici l'analyse sommaire.

Pour enluminer il faut huit couleurs : le noir, le blanc, le rouge, le jaune, le bleu, le violet, le vert, le rose. Ces couleurs se trouvent chez les marchands et se préparent par l'artiste. Elles se broient sur la

pierre de porphyre avec de l'eau ordinaire. Le vert de bronze seul se broie avec du vinaigre, du suc d'iris ou d'autres substances.

Les principales difficultés de l'enluminure consistent dans l'application de l'or, dans la pose des couches successives et des ombres, dans la peinture des chairs du visage ou des mains, et dans les moyens em-

Lettre N, enluminée.

ployés pour faire reluire les couleurs, lorsque le travail de peinture est terminé.

Il va de soi que l'enluminure ne se fait que sur vélin ou sur parchemin.

Pour appliquer l'or, on prend du plâtre cuit et bien préparé : on le mêle avec une substance appelée « bol d'Arménie » ; on broie le tout sur la pierre avec un peu d'eau claire. On prend ensuite une partie de ce mélange, qui sert d'*assise* ou de base de ton, et, à l'aide du pinceau, on en étend une couche sur les parties à dorer, que l'on a préalablement frottées avec de la colle de poisson mouillée. On recommence deux ou trois

fois jusqu'à ce que l'assise tienne bien. On découpe alors autant d'or qu'il en faut et on l'appuie sur le parchemin de manière à l'y faire adhérer. Au bout d'un instant, quand il est sec, on le brunit comme font les peintres. Le procédé est le même pour l'application de l'argent.

Pour *incarner*, c'est-à-dire pour rendre les chairs, on couvre d'abord tout le morceau d'une couche de vert étendu de beaucoup de blanc, de façon à ne pas laisser apparaître la verdeur. Ensuite on reprend les détails du visage avec une *palette* combinée, en ombrant partout où il faut. La coloration est donnée aux endroits nécessaires avec du rouge mêlé d'un peu de

blanc, et finalement toutes les nuances de la carnation sont fondues et adoucies au moyen d'une couche de blanc rosé. Ce travail réclame une extrême délicatesse de touches.

Pour faire reluire les couleurs après leur application, on se sert d'un enduit composé de gomme arabique et de blanc bien battu, qu'on laisse sécher dans le vase de terre où l'on a fait le mélange. Lorsqu'on veut

l'employer, on le délaie avec de l'eau de fontaine; on y ajoute une pointe de miel, et avec un pinceau on recouvre tout l'ouvrage. Une fois sec, cet enduit équivaut à un vernissage.

Pavot. — Gravure sur bois moderne.

IV

LA GRAVURE SUR BOIS ET SUR MÉTAL.

Au sens étymologique, *graver* veut dire « tracer » ou « écrire » ; mais l'expression de *gravure* ne s'applique généralement qu'aux figures exécutées sur le bois, le cuivre ou l'acier. Ces trois modes de travail ont pour objet de faire des dessins qui, multipliés par l'impression, prennent le nom d'estampes.

Peu de graveurs font des œuvres originales. Ils se bornent presque tous à reproduire les compositions des grands maîtres, en les imitant avec des moyens imparfaits d'après des copies dessinées, qui ne sont elles-mêmes qu'une traduction plus ou moins correcte. Ces conditions d'exécution insuffisantes et ingrates obligent le graveur à interpréter le modèle ; à suppléer par le talent personnel aux défauts des ressources matérielles qu'il emploie, et par conséquent à inventer, à créer. Le graveur est donc un artiste. Il met en lumière, il vulgarise des ouvrages d'art déjà existants ; mais il a son style propre, qui est la marque de son talent.

Contemporaine de l'imprimerie, dont elle devint presque aussitôt l'utile auxiliaire, la gravure date de l'invention de Gutenberg au xve siècle. On lui donne

pour point de départ les cartes à jouer, dessinées d'abord à la main, puis imprimées avec des fers découpés à jour et vers 1406 authentiquement gravées.

De même que l'imprimerie employa d'abord des caractères mobiles en bois avant de les faire en métal, de même les graveurs exécutèrent d'abord des *xylographies*.

La *xylographie* (de *xylon*, bois, et *graphein*, écrire, tracer) est l'art de découper dans une planche de bois le dessin tracé à sa surface, de manière à mettre, par l'instrument du graveur, couteau ou pointe, chaque trait du dessin en relief. La superficie du bois gravé s'enduit d'encre, et, au moyen d'une pression, le dessin laisse son empreinte sur le papier.

Les deux plus anciennes estampes de ce genre sont au Musée de Bruxelles et à la Bibliothèque nationale de Paris. La première porte le millésime de 1418 et représente *la Vierge entourée de quatre Saints* : elle a été découverte vers 1846 par le baron de Reiffenberg. La seconde, plus grossière, est de 1423 et figure *Saint Christophe portant l'Enfant Jésus*. Les premiers livres xylographiques étaient entièrement découpés dans le bois, texte et gravures. La *Bible des pauvres* et l'*Histoire de la Vierge* appartiennent à ces monuments de l'art xylographique. Ils sont antérieurs à 1454 et par conséquent aux *Lettres d'indulgence*, le premier livre connu qui ait été à cette date imprimé typographiquement, c'est-à-dire en caractères mobiles.

La gravure sur bois procède de la xylographie, mais s'en distingue par les procédés d'exécution. Dans le dessin xylographique, le trait est purement linéaire; les images, ombrées de quelques hachures parallèles,

ne viennent que plus tard, et ce n'est qu'à la fin du quinzième siècle qu'on trouve pour la première fois, dans une planche de la Chronique de Nuremberg (1492),

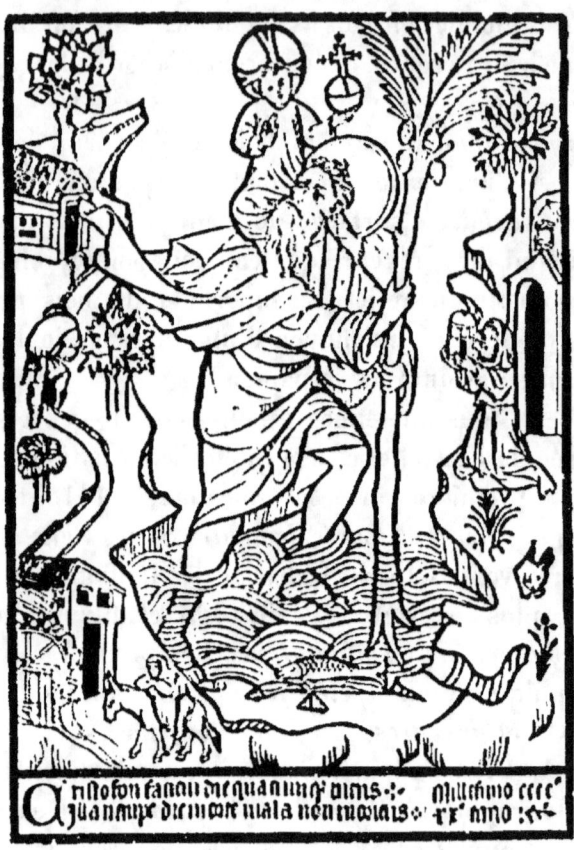

Gravure de 1423. — Saint Christophe portant l'Enfant Jésus.

des tailles croisées. Toutes les conditions de l'art du graveur ne sont remplies que dans le *Songe de Poliphile* (*Hypnérotomachies*), publié à Venise par Alde Manuce en 1499.

Ce n'est donc qu'aux premières années du XVI^e

siècle, que la gravure sur bois commence à mériter ce nom; mais elle atteint presque aussitôt son plus haut degré de perfection, grâce au grand maître de Nuremberg, Albert Durer, qui fut le véritable créateur de cet art, auquel il fit rendre tout ce qu'il peut donner en imaginant la plupart des ressources du métier.

Il est à remarquer que les premières estampes sur bois ne sont pas l'œuvre d'un artiste unique, mais qu'elles sont dues au moins à deux collaborateurs, le dessinateur et le graveur, et vraisemblablement à un troisième, l'auteur de la composition originale. Ainsi l'on croit généralement que Durer, après avoir dessiné sur bois les sujets, découpait les contours les plus délicats, tels que les têtes et les extrémités, et laissait ensuite aux *tailleurs en bois* le soin de creuser ce qu'il avait indiqué. L'artiste se chargeait de toute la partie artistique, et principalement du dessin des tailles, entre-tailles, contre-tailles, tailles croisées; le *tailleur* s'occupait de la partie en quelque sorte matérielle de l'évidage et du découpage.

La gravure sur bois porte aussi le nom de gravure à taille d'épargne. Elle consiste à conserver en saillie les traits du dessin, et à creuser toutes les parties qui doivent rester blanches, c'est-à-dire qu'on creuse les entre-tailles au lieu de creuser les tailles mêmes. On gravait autrefois sur des blocs de poirier et sur *bois de fil*, c'est-à-dire dans le sens longitudinal de la fibre. Aujourd'hui on n'emploie plus que le buis, et l'on travaille sur *bois debout*, c'est-à-dire coupé dans l'autre sens.

Ces deux procédés offrent, dans l'application, de notables différences. Sur le poirier de fil, la gravure se

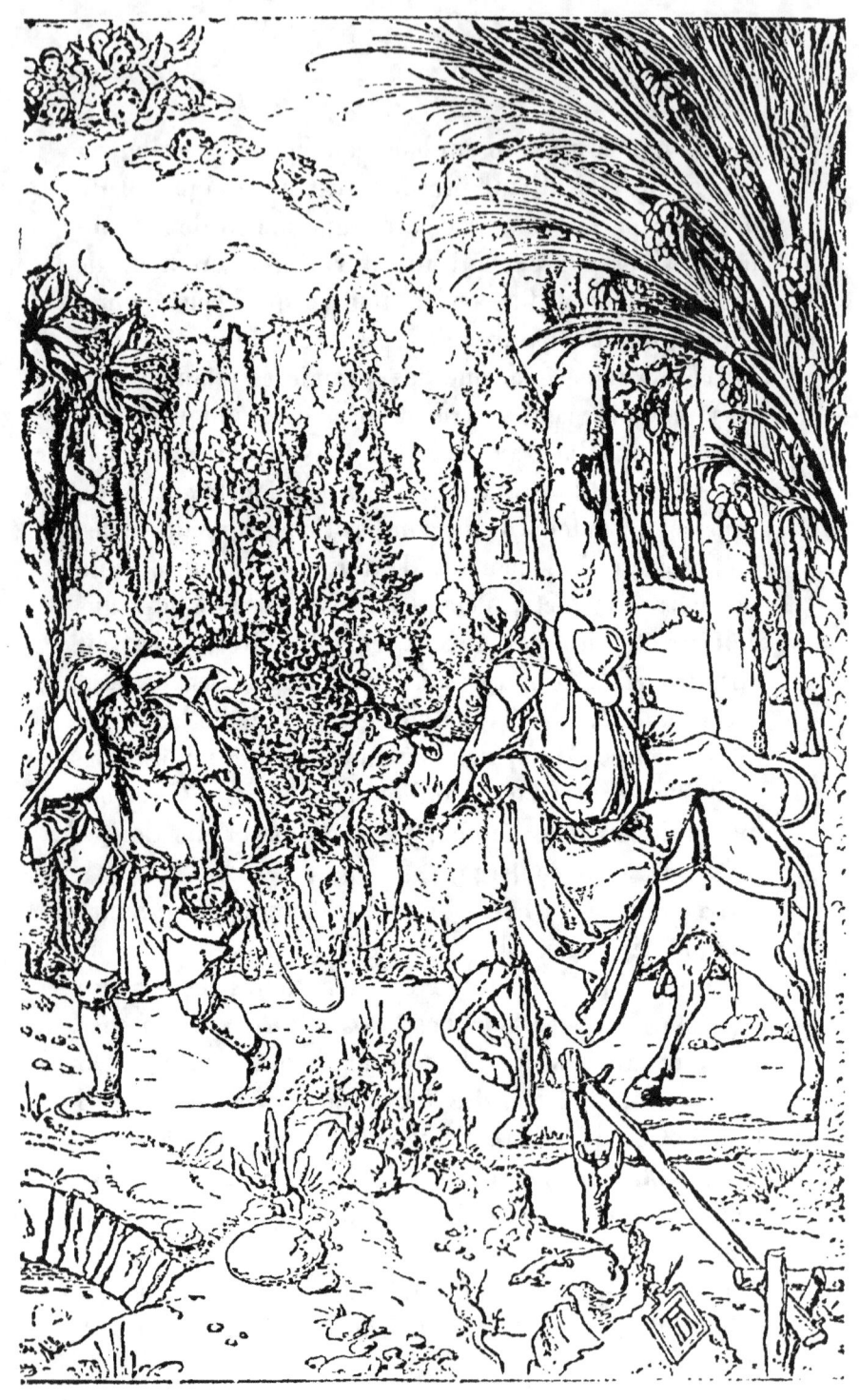

La fuite en Égypte. — Gravure sur bois d'Albert Durer.

faisait au moyen de pointes tranchantes, ayant les unes la forme de lancettes, d'autres celle d'un canif dont le graveur se servait pour *cerner* les deux côtés du trait, en lui conservant l'épaisseur indiquée par le tracé même sur le bois; puis il faisait sauter, en la piquant avec une pointe appropriée à cet effet, la partie cernée en petit copeau, afin que le trait ainsi dégagé restât en relief, sauf à creuser plus profondément et à enlever, avec une espèce de ciseau évidé appelé gouge,

Taille du bois.

les parties de bois concaves assez éloignées des reliefs pour être exposées à marquer sur le papier, si elles n'étaient pas suffisamment évidées. Il fallait déployer une grande dextérité, surtout dans les tailles croisées, pour cerner et découper, c'est-à-dire pour la *coupe* et la *recoupe*. Dans ce cas, il fallait *cerner* les parties à leurs quatre faces sans entamer la croisure des tailles appelée la *croisée*, puis enlever les éclats d'une extrême ténuité, circonscrits par la pointe, avec netteté et à la profondeur requise. Ces travaux minutieux exigeaient un temps considérable : aussi s'extasie-t-on à bon droit devant les livres à gravures de bois sur fil, qui con-

tiennent parfois jusqu'à quatre cents compositions.

Aujourd'hui le travail de la gravure sur bois se trouve facilité par l'emploi du *buis debout*, et des *échoppes-burin*, qui permettent d'obtenir une exécution plus prompte et plus précise. En gravant sur buis et bois debout, on fait huit ou neuf fois plus de besogne dans le même temps que sur poirier et bois de fil ; mais le graveur sur bois a de nos jours plus de difficultés à vaincre que le *tailleur* du XVI^e siècle. Le dessinateur se contente en effet d'indiquer maintenant au lavis ou à l'estompe l'ensemble de la composition. C'est au graveur à faire *l'enveloppage des tailles*, c'est-à-dire à arranger, à combiner ses tailles, de manière à rendre la couleur du dessin et à en exprimer la pensée ; en outre, les modifications apportées au tirage par les perfectionnements de l'outillage et les changements introduits dans la pâte et la fabrication du papier, l'obligent à joindre aux effets propres à la gravure sur bois ceux d'un art non moins compliqué, l'eau-forte.

Le dessinateur trace son dessin, dans les conditions sommaires que nous venons d'indiquer, sur la surface du bois parfaitement poli et blanchie avec de la céruse. Plus le trait est net et franchement accusé, plus la gravure est facile ; dans les masses le dessinateur indique l'effet, laissant le soin du rendu au graveur, qui varie sa taille suivant le besoin.

Excepté ce cas et celui des tailles faites en travers des hachures et appelées pour cette raison *tailles blanches*, le graveur se borne à creuser et à enlever avec son échoppe le blanc laissé par le dessin. Si ce blanc est étroit, il a à peine besoin de creuser; au contraire, plus le champ est grand, plus il doit creuser profondé-

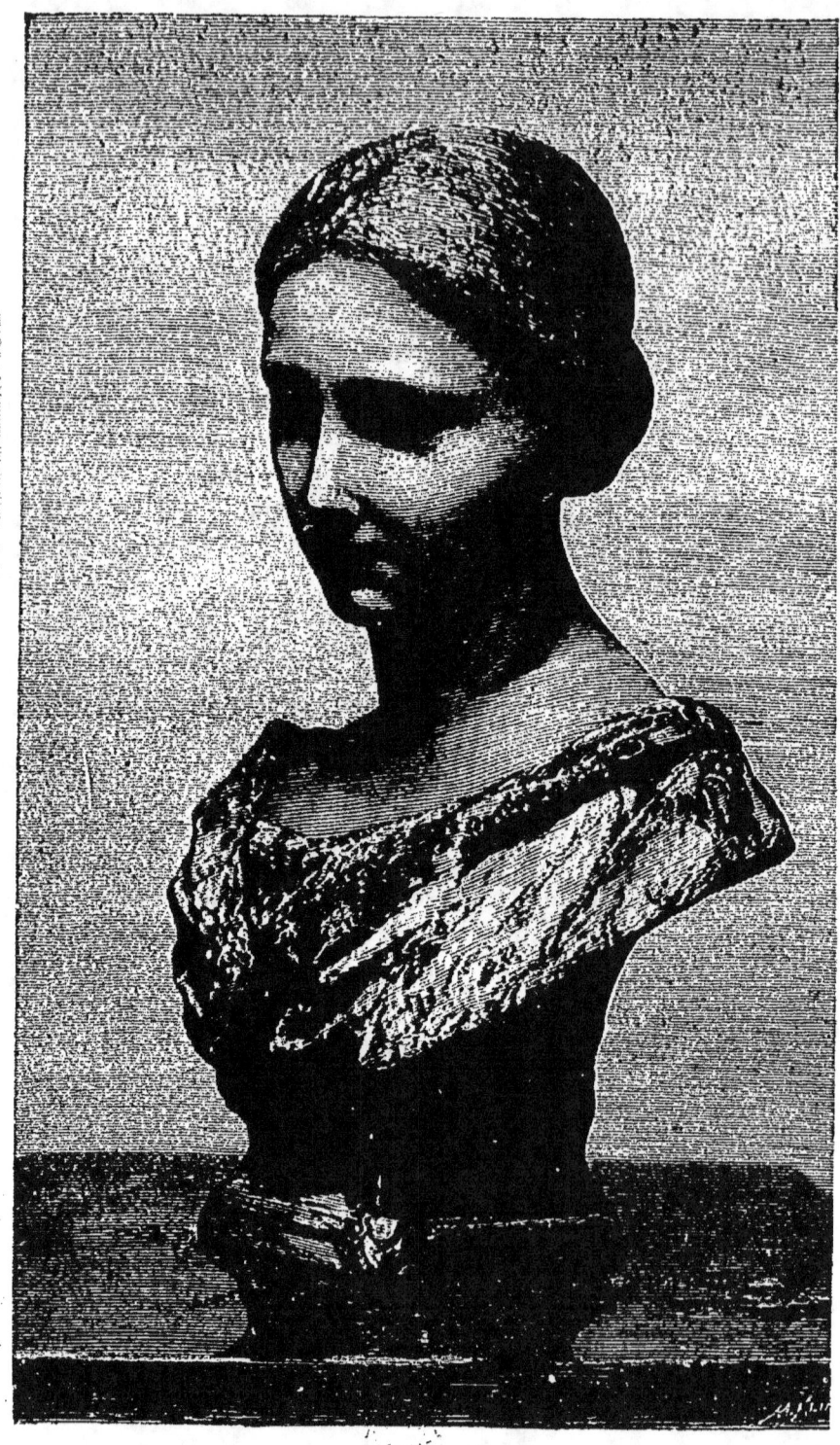

Gravure sur bois moderne — Buste en cire conservé au musée de Lille.

ment, afin que l'encre de l'imprimeur ne puisse pas y atteindre.

Enlever avec l'échoppe les grandes parties blanches s'appelle *champlever*. Dans l'ancienne gravure sur bois, on baissait certains travaux à l'aide du grattoir pour affaiblir leur effet à l'impression. Aujourd'hui les imprimeurs remplacent ce travail par des hausses placées sous les parties du bois auxquelles on veut donner plus de vigueur. Quand il y a lieu d'enlever une portion de la gravure gâtée par accident, on y perce un trou dans lequel on enfonce de force une cheville de bois et dont on enlève avec précaution la surépaisseur jusqu'à ce qu'elle soit de niveau avec la surface de la partie déjà gravée. Lorsqu'il y a nécessité de terminer en un jour une gravure de grande dimension, on divise le bois en plusieurs fragments qu'on distribue entre différents artistes, et quand chacun a achevé sa part de travail, on réunit solidement les morceaux et on les raccorde.

La gravure sur bois a son histoire comme celle de toutes les autres branches de l'art. Née on ne sait exactement où, mais vraisemblablement en Allemagne ou en Flandre, elle atteignit, comme nous l'avons indiqué, son apogée au XVIe siècle et précéda partout la gravure en creux, sauf en Italie, où les deux genres se rencontrèrent au même moment. Mais, quelle que fût sa perfection, elle déchut bientôt et disparut ou tomba dans la reproduction des images. Dès la fin du XVIe siècle et pendant tout le XVIIe et tout le XVIIIe, on ne trouve plus d'estampes sur bois dignes de ce nom. Vers 1800, Moreau le Jeune essaya de les remettre en honneur en France; et Bewick en Angleterre marcha avec succès

dans la même voie. Leurs dessins gravés sur bois eurent, à vrai dire, une vogue très grande parmi les amateurs ; mais ils ne comptèrent qu'un tout petit nombre de continuateurs. Ce ne fut qu'en 1815 que Thompson nous rapporta d'Angleterre la gravure sur

Spécimen des premières gravures sur bois du *Magasin pittoresque*.

bois appliquée à la production des vignettes, qui prirent aussitôt faveur. Peu d'années après, la création du *Magasin pittoresque* donna un nouvel essor aux artistes. Grâce au succès de cette publication, les graveurs se perfectionnèrent, triomphèrent des difficultés qu'ils n'avaient pu vaincre jusqu'alors, et purent lutter avec la gravure en creux et la taille-douce en faisant rendre au bois des effets de douceur que le métal ne pouvait donner.

Il y a en effet entre la gravure sur bois et la gra-

vure en taille-douce une différence essentielle, nous pourrions dire une antithèse de procédé et d'exécution. Le graveur en taille-douce a pour but de faire paraître en noir les tailles. La planche *incisée* se couvre d'encre, ensuite enlevée de manière à ne laisser recevoir par le papier soumis à une certaine pression que l'empreinte des lignes creusées. Avec le bois c'est le contraire qui a lieu. Les lignes qui doivent fournir l'empreinte en noir *restent*; le graveur n'enlève que la partie qui doit figurer en blanc. De là les noms de gravure en creux et de gravure en relief.

Les deux modes d'opérer sont donc l'inverse l'un de l'autre. La planche de métal, avant le travail du graveur, donnerait, par suite du procédé d'impression employé pour sa reproduction, un blanc absolu. Le bloc de bois, par contre, avant que le graveur ait commencé de le tailler, donnerait une impression en noir. Le graveur sur métal part du blanc et tend graduellement vers le noir en noircissant ses tailles, c'est-à-dire en faisant des traits, des incisions qui doivent s'imprimer en noir. Le graveur sur bois part du noir absolu, et tend graduellement vers le blanc en découpant des clairs, c'est-à-dire en faisant des incisions qui seront rendues en blanc à l'impression.

De là, dans les détails de l'exécution, des difficultés d'un genre respectivement distinct et opposé. Ce qui est aisé à l'un des artistes devient obstacle à l'autre. Les lignes noires, si fines soient-elles, s'obtiennent assez facilement sur le cuivre; sur le bois au contraire elles ne se produisent qu'en enlevant le poirier ou le buis de part et d'autre, de manière à produire une ligne dont l'exactitude de trait, l'épaisseur ou la

finesse dépendra de cette double incision. D'un autre côté, les parties blanches se taillent presque sans peine dans le bois, où elles résultent de l'évidage, tandis que sur le métal les clairs constituent la véritable science. Or, comme les deux genres doivent arriver au même résultat, qui est la traduction du modèle ou de la nature, on comprend que les secrets de l'un ne peuvent être étrangers à l'autre.

Aussi croyons-nous indispensable de dire quelques mots de la gravure au burin, de l'eau-forte et de la gravure sur acier.

De tous les genres de gravure, celle qui se fait au burin seul, sans le secours des mordants chimiques, est la plus compliquée, mais aussi la plus estimée. On l'appelle taille-douce, et elle est très rare aujourd'hui. Aussi le graveur au burin, c'est-à-dire celui qui opère sur le cuivre, commence-t-il généralement par graver à l'eau-forte, pour n'employer le burin qu'en terminant son œuvre. Les planches dont on se sert ordinairement sont en cuivre rouge *planè*, c'est-à-dire battu au marteau pour en resserrer les pores, et ensuite dressé ou poli à l'aide du grès, de la pierre ponce, du charbon ou du brunissoir.

Le graveur commence par décalquer son dessin sur la planche dans un sens inverse, et de manière qu'à l'impression l'estampe se reproduise dans son sens véritable. Ensuite il trace le dessin avec une *pointe*, qui peut être au besoin une aiguille à tricoter finement aiguisée. La pointe marque sur le cuivre un trait léger et délié, qui se perd plus tard dans le travail du burin.

Le burin est un petit barreau de bon acier trempé, dont la section présente un carré ou un losange plus ou

moins allongé. On l'*affûte* ou l'aiguise sur une pierre à l'huile de manière à lui donner un *nez* ou *bec*, c'est-à-dire un *biseau*, ou bord taillé obliquement. Il présente ainsi une pointe et un angle coupant ; on le monte dans un manche en bois ayant la forme d'un champignon, dont on enlève la partie qui empêcherait de l'incliner suffisamment.

On tient le manche dans la paume de la main, en allongeant l'index sur la lame, de telle sorte qu'aucun doigt ne fasse obstacle entre l'instrument et la planche. Pour ne pas être gênés dans leurs mouvements, les graveurs posent la planche sur un coussinet de cuir et la tournent dans tous les sens, selon la direction qu'ils veulent donner aux tailles.

Si l'on fait de faux traits, on les efface avec le *brunissoir*, s'ils sont légers ; et avec le *grattoir* en creusant, s'ils sont profonds. Le burin, en coupant le cuivre, laisse de chaque côté de la taille un petit rebord saillant que l'on appelle *rebarbe*. On l'enlève avec le tranchant d'un instrument nommé *ébarboir*.

C'est donc avec le burin seulement et en variant le travail que le graveur vient à bout de rendre le caractère extérieur des objets, leur aspect lisse ou rugueux, mat ou luisant, et c'est en cela qu'il doit faire preuve d'un génie inventif, car la planche ne lui rend rien de plus que ce qu'il lui a donné. De là pour lui la nécessité d'être un excellent dessinateur. Tout doit être écrit, tracé à l'avance, arrêté définitivement. Et pour assurer l'exécution du dessin, les ressources de la mise en œuvre sont en quelque sorte primitives : des tailles ou hachures et des points, c'est tout ce qui lui sert à exprimer non seulement les contours, mais les teintes, les

demi-teintes, les ombres, les clairs, les reliefs, cette diversité si multiple d'aspect qu'offrent les objets dans la nature.

On conçoit tout de suite que ce but ne peut être atteint avec un seul rang de tailles ni avec des points plus ou moins gros, plus ou moins rapprochés. Les premières tailles, généralement serrées et nourries, **doivent être traversées par d'autres appelées** *contre-tailles* **et plus déliées, plus écartées.** Quelquefois, au lieu de croiser les hachures, on met entre les tailles des points allongés ; viennent alors les troisièmes tailles qui sont destinées à compléter l'effet ou à éteindre, à sacrifier certaines parties. Elles sont à la gravure ce que les glacis sont à la peinture.

Chaque graveur se sert des moyens qu'il juge les mieux appropriés aux effets qu'il veut produire ; mais la loi imposée au graveur, c'est de ne rien accorder au hasard : il faut que chacun de ses traits ait son intention, qu'il soit parfaitement motivé, et que les flexions de son burin, en accusant les dépressions et le relief des objets, soient toujours dans le mouvement le plus naturel.

Les gravures au burin étaient, à l'origine, complétement dépourvues d'effet et péchaient par la maigreur du travail. Il est aisé de s'en rendre compte par l'examen des estampes qui forment la remarquable collection de la Bibliothèque nationale. Des graveurs modernes ont essayé de remédier à cette espèce d'émaciation des figures en employant plus fréquemment la taille large ; mais l'abus qu'ils en ont fait les a conduits vers un écueil contraire.

Quelque habile qu'il puisse être, le graveur n'obtient

pas les mêmes effets que le peintre. La raison en est simple. Le peintre peut, à l'aide de la dégradation du

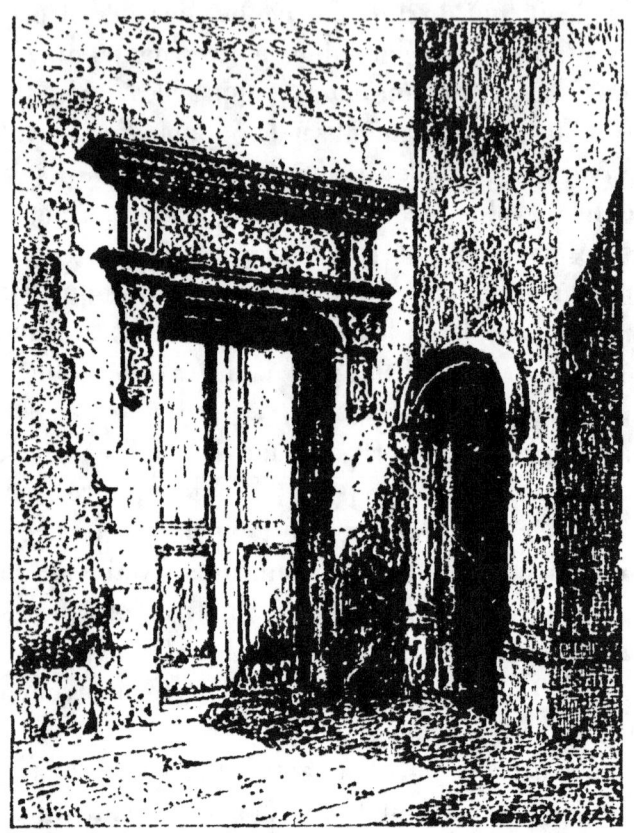

Reproduction d'une eau-forte. — Une porte du château de Pau.

clair obscur, indépendamment de la touche, faire sentir le *tournant* des corps ; le graveur doit s'appliquer avant tout à indiquer les objets dans leur perspective vraie, et pour cela il a besoin d'une grande précision dans la direction des tailles. « Aussi lui arrive-t-il souvent de s'y prendre à contre-sens », dit Cochin, le célèbre

graveur, autorité considérable dans la matière, et qu'on ne peut se dispenser de prendre pour guide dès qu'on veut approfondir la connaissance de cet art.

Le grand vice de la gravure considérée comme manière de peindre, c'est la sécheresse, qui résulte de la nécessité imposée à l'artiste de laisser des blancs entre ses travaux. Aussi a-t-il recours, comme nous l'avons déjà dit, à l'eau-forte, toutes les fois qu'il ne s'attache point à garder fidèlement les traditions du grand art.

Il y a deux espèces de gravure à l'eau-forte : celle des peintres et celle des graveurs. La première est un dessin exécuté librement par l'artiste avec la pointe, au lieu de l'être avec le crayon. La seconde n'est qu'une ébauche plus ou moins avancée, destinée à être ensuite terminée avec le burin. Pour graver à l'eau-forte, on couvre d'abord la planche d'une couche unie et mince d'un vernis spécial ; on la noircit ensuite à la fumée de manière à pouvoir distinguer les traits que fera la pointe ; on trace sur cet enduit, avec des pointes d'acier, le trait et les ombres des objets que l'on veut représenter. Ce travail terminé, il ne reste plus qu'à verser sur la planche un acide qui attaque le cuivre dans les parties découvertes par les pointes et le creuse plus ou moins profondément, selon qu'on prolonge plus ou moins l'opération. Le temps consacré à faire mordre une planche est plus ou moins long. Cette opération exige parfois plusieurs jours, lorsqu'on veut obtenir des tons gradués et des effets variés. Les paysages principalement sont très longs à faire mordre.

Ce qui distingue la gravure au burin de l'eau-forte, c'est que la première donne des épreuves qui sont exactement la reproduction du travail de l'artiste: la

surface de la planche, essuyée avec le plus grand soin, transmet au papier l'encre déposée dans les tailles. Au contraire, dans l'eau-forte l'imprimeur peut obtenir des colorations artificielles, en essuyant plus ou moins et par places les parties non mordues, et en *retroussant* au moyen d'un chiffon l'encre qui remplit les sillons. C'est ce qu'on appelle, en termes du métier, *engraisser* le travail. Or, ce procédé est interdit au graveur en taille-douce.

La gravure à l'eau-forte s'exécute sur cuivre ou sur acier. Dans ce dernier genre, qui est d'invention anglaise, le métal et le mordant seuls diffèrent. Le mordant sur cuivre est de l'acide nitrique; le mordant sur acier est un composé de diverses combinaisons où l'acide nitrique n'entre qu'en partie restreinte. La gravure sur acier présente l'avantage de donner un nombre d'épreuves plus considérable que la gravure sur cuivre. De celle-ci on ne tire pour les travaux délicats que 2,000 épreuves tout au plus, tandis qu'une planche sur acier peut fournir jusqu'à 40,000 épreuves. Toutefois, on est parvenu, au moyen de la galvanoplastie, à recouvrir les planches de cuivre gravées à l'eau-forte d'une très légère couche d'acier qui permet d'obtenir un tirage beaucoup plus élevé. Les retouches au burin s'exécutent de la même manière que pour la gravure sur acier ; seulement l'acier offre une plus grande résistance aux outils.

Nous avons vu que les graveurs pouvaient se servir avantageusement de points tracés au burin ou à la pointe sèche pour établir une transition insensible entre les tailles. Ce procédé, auquel on donne le nom de *pointillé*, date du XVIIe siècle. Il est à la gravure ce

que la miniature est à la peinture. Les graveurs anglais se sont distingués dans ce genre, qui produit des ouvrages fins et moelleux, mais mous, froids, ternes, monotones d'aspect, sans fraîcheur et sans éclat. La gravure en *imitation du crayon* emploie le même moyen que le *pointillé*. Elle a été inventée au XVIII^e siècle par le graveur François et perfectionnée par Demarseau. Elle consiste à imiter les hachures du crayon avec une pointe divisée en parties inégales et avec des roulettes présentant à leur circonférence des aspérités inégales. On a fait aussi autrefois un pointillé imitant le lavis.

L'imitation de lavis à l'aide de la gravure est généralement connue sous le nom d'*aqua-tinte*. C'est une eau-forte dont les procédés sont très variés et qui a pour objet de produire mécaniquement un fond grené. Après avoir tracé le trait, on couvre de vernis les parties du cuivre qui doivent rester blanches, puis on lave sur la planche avec un pinceau et de l'eau-forte, comme on fait sur le papier avec la sépia. Selon que l'acide est plus ou moins fort, on a une teinte égale et d'un grain mat, plus ou moins foncé. Pour obtenir plus de vigueur, après avoir nettoyé la planche, on la saupoudre avec de la résine finement pulvérisée, que l'on y fixe en la chauffant. On recouvre de vernis au pinceau les parties qu'on veut réserver, et on verse dessus l'acide qui attaque les interstices entre les grains de résine : on obtient un dépôt granuleux encore plus régulier en étendant sur la planche, au lieu de la saupoudrer, une solution de résine dans l'alcool concentré. Au lieu de résine, on peut se servir aussi d'asphalte, de poix de Bourgogne, de colophane; enfin, pour

obtenir un grain d'une grande finesse, qui donne un ton de lavis léger, on emploie un mordant spécial connu sous le nom de mordant au soufre et qui se vend tout préparé dans le commerce.

Il existe une autre manière de graver cultivée particulièrement en Angleterre, et à laquelle on donne le nom de *mezzo-tinto* ou de manière noire. Elle a été inventée en 1611 par Louis Siegen, lieutenant au service du prince palatin Ruprecht. Le travail du graveur est ici l'inverse de celui qu'il exécute dans les autres gravures où il a pour but d'établir les ombres. Dans la manière noire, son travail se réduit à produire les clairs en abattant et usant avec des grattoirs ou des brunissoirs le grain d'un cuivre préparé de façon à donner à l'impression une teinte noir velouté parfaitement unie. On produit ce grain velouté de la planche en promenant, ou plutôt en berçant sur elle horizontalement, verticalement et diagonalement un outil d'acier appelé berceau, terminé par un biseau circulaire armé de petites dents. Cette triple opération doit se répéter une vingtaine de fois. On a aujourd'hui une machine pour faire ce travail.

Les estampes au *mezzo-tinto* ressemblent un peu aux dessins au lavis : aussi ce genre de gravure s'applique-t-il avec avantage aux effets de nuit ; il colore fortement, mais il manque de fermeté, il est lourd. La manière noire se rapproche de l'estompe ; la gravure au burin donne plutôt l'idée d'un dessin à la plume.

Il ne faut pas confondre le *mezzo-tinto* avec la gravure en *camaïeu*, qui tire son nom du mot *camée*, pierre fine gravée en relief et présentant plusieurs couches superposées et des teintes différentes. Inventée en

Allemagne, cette manière donna, dès l'origine, des résultats tellement remarquables que les épreuves obtenues par ce procédé furent parfois vendues comme dessins originaux des maîtres. Les premiers camaïeux sont dus à Albert Durer et aux Flamands. Ils sont presque tous à deux teintes seulement ; le dessin est imprimé en noir sur fond bistre, orangé, ou verdâtre. Très perfectionné quant à l'exécution, ce système a permis de nos jours à des imprimeurs anglais et français de faire des impressions imitant l'aquarelle et la peinture à l'huile. Les plus beaux camaïeux nous sont venus d'Italie, et les artistes les plus remarquables en ce genre furent Ugo da Carpi, Andrea Andreani, Boldrini Zanetti.

« La gravure, dit M. Cochin, diffère du dessin en ce que dans celui-ci on commence par préparer des ombres douces, pour frapper ensuite les touches pardessus, au lieu que dans la gravure on met les couches d'abord, après quoi on les accompagne d'ombres, parce qu'on ne rentre point les tailles sur le vernis, qui n'a pas assez de résistance pour assurer la pointe et faire qu'elle ne sorte pas déjà de traits faits. » Le graveur, et principalement le graveur au burin, ne saurait, quoi qu'il en soit, se passer de la connaissance du dessin, qui est son orthographe. Aussi n'avons-nous insisté sur ce sujet que pour vous pénétrer une fois de plus de l'importance de l'art auquel on doit, en débutant, donner tous ses soins. Bien dessiner est aussi indispensable à l'artiste graveur qu'au peintre. Non seulement le dessin est utile et indispensable à l'un et à l'autre ; mais, suivant le mot très juste d'un maître, c'est souvent le dessin qui sauve tout. On en aura une preuve manifeste en comparant une

gravure anglaise avec une gravure française. Les graveurs anglais ont un burin brillant ; ils entendent bien l'effet pittoresque ; mais ils sont moins bons dessinateurs que les graveurs français, et par suite leurs œuvres,

Portrait de Florian, reproduction d'une gravure au burin.

quelque grands que soient leurs mérites, sont inférieures à celles de nos maîtres.

Je ne veux pas terminer cet entretien sans toucher rapidement à l'histoire des graveurs. Vous la trouverez longuement et magnifiquement exposée dans des ou-

vrages qui font autorité. Mais je crois utile d'en dire ici quelques mots. Je vous ai déjà parlé des origines de la gravure sur bois. Celles de la gravure sur métal sont légendaires. Graver en creux sur métaux était un art connu des anciens, et sous ce rapport on peut affirmer que tous les peuples et même les premiers hommes ont gravé. Ce Tubalcaïn dont parle la Bible et qui, suivant quelques savants, est peut-être le même que le Vulcain des Grecs, était non seulement un forgeron, mais un graveur. Cependant, si l'on n'emploie le mot *gravure* qu'au sens plus spécialement adopté de nos jours, c'est-à-dire pour désigner la reproduction des dessins par le creux ou le relief, il ne faut, pour la gravure sur métal, pas remonter plus haut que le milieu du xv° siècle. Les Allemands en revendiquent la priorité pour leur compatriote Schoen, surnommé *le beau Martin*, qui mourut en 1486 et était orfèvre. Ses ouvrages, parmi lesquels on cite surtout un *Saint Antoine tourmenté par les démons*, sont d'une finesse admirable. On croit toutefois que le véritable inventeur de la gravure en creux fut le nielleur florentin Maso Finiguerra, et que l'invention elle-même fut due au hasard.

La *nielle* consiste à graver des dessins en creux sur l'or et l'argent et à faire entrer dans les tailles un alliage métallique noirâtre appelé en latin *nigellum* et en français *nielle*. On fixe la nielle en mettant l'alliage en fusion. On la polit ensuite avec la pièce d'orfèvrerie, et elle tranche sur le fond doré ou argenté en dessins d'un fini et d'une délicatesse souvent remarquables.

En 1452, Finiguerra voulant, dit-on, juger de l'effet d'une patène appelée en orfèvrerie une *paix*, avant de

la nieller, en prit une empreinte en argile, puis à l'aide de celle-ci une épreuve en soufre, dans les creux duquel il coula du noir. Cette pratique était commune aux nielleurs; mais Finiguerra déposa par hasard (et c'est en cela que consiste son invention, si elle est authentique) le moule en soufre sur un linge blanc, d'autres disent sur un papier, qui conserva l'empreinte.

Nielle d'argent.

Etonné de cette révélation inattendue, le graveur reproduisit son expérience définitivement avec plus de soin, et le résultat en serait l'épreuve de la *paix* conservée au cabinet de Paris.

Cette légende pourrait n'être qu'apocryphe. Elle se rapproche en effet beaucoup de celle que les Hollandais ont imaginée pour attribuer l'invention de l'imprimerie à Laurent Coster de Haarlem: ayant découpé, dit-on, le nom de sa fiancée sur un arbre, avec un couteau, et voulant conserver cette inscription, il enleva soigneusement l'écorce et l'enveloppa dans un morceau de papier; en rentrant chez lui, il fut fort surpris de trouver sur l'enveloppe l'empreinte du découpage. De là, affirme-t-on,

à la découverte de l'imprimerie il n'y eut qu'un pas.

Quoi qu'il en soit, l'art de la gravure en creux était trouvé au milieu du XVe siècle, et Finiguerra en fut un des maitres les plus habiles avec ses contemporains Pollajuolo et Mantegna ; mais la grande époque de la gravure ne date que du triumvirat artistique de Marc Antonio Raimondi, Albert Durer et Lucas de Leyde.

Albert Durer, né en 1471 et mort en 1528, fut un artiste d'un immense talent et l'une des plus prodigieuses figures géniales des temps modernes. Orfèvre, graveur, peintre, architecte, mathématicien, comme Léonard de Vinci, il excella dans chacune des branches où il s'exerça. Son influence sur l'art en général et sur l'art allemand en particulier fut immense.

Disciple, pour la gravure, de Wohlgemuht, il éclipsa tous ses devanciers, et parmi ses successeurs il en est peu qui l'aient égalé. Tels étaient son renom et sa supériorité que Raphaël ornait son cabinet des estampes qu'il lui envoyait. Les gravures de Durer sont surtout remarquables pour la finesse et la netteté du burin, mais elles ont les défauts caractéristiques de son pays et de son époque : la sécheresse et la raideur. On a de lui 104 pièces, parmi lesquelles il faut citer en première ligne le *Saint Hubert à la chasse,* le *Cheval de la Mort,* la *Mélancolie* et le *Saint Jérôme.*

Marc Antonio Raimondi est plutôt un imitateur de Durer qu'un créateur. Il grava les œuvres de Raphaël, sous la direction de ce maitre. Son burin est sec, mais son dessin est habile.

Lucas de Leyde surpassa Durer dans la composition.

Ainsi furent fondées les trois grandes écoles de l'Allemagne, de l'Italie, des Pays-Bas.

Durer eut pour continuateurs dans son pays Lucas Cranach, son contemporain, qui grava plus particulièrement sur bois ; puis les graveurs en petit, comme Altdorfer, connus sous le nom de *petits maîtres*, puis Holbein, dont tout le monde connaît la *Danse de la Mort*, qui fut tirée, croit-on, à 100,000 exemplaires ; puis Hans Sebald Behem, les de Bry père et fils, Schœn, Siegen, Unger, Muller.

L'école hollandaise joint aux qualités de sentiment de sa rivale allemande la sincérité, l'énergie et les recherches de coloris. Après Lucas de Leyde, qui a fait une vingtaine de gravures sur bois et dont l'œuvre est considérable comme gravure sur cuivre, viennent Goltz et Goltzius, ce dernier remarquable par ses tailles nourries. Rubens, le maître de la peinture, donne à la gravure flamande et hollandaise une puissante impulsion en rassemblant autour de lui et en dirigeant les plus habiles graveurs ; Wostermann, Bolswert et Pontius reproduisent ses œuvres avec une grande habileté. Au XVIIe siècle apparaît Rembrandt, le maître de la gravure à l'eau-forte, dont les œuvres se recherchent et se paient encore aujourd'hui au poids de l'or. Wischer allie admirablement le burin et la pointe. Edelinck, un des plus grands noms de l'art de la gravure, ne se sert que du burin, et produit des chefs-d'œuvre merveilleux, comme le *Christ aux Anges*, la *Madeleine*, le *Combat des quatre cavaliers*, et surtout la *Sainte Famille*.

En Italie, l'école de Marc Antoine devint célèbre. Ses élèves les plus habiles furent Augustin de Venise, Marc de Ravenne et Jules Bonasone. Après eux vinrent les Ghizi, les Hollandais Bloemaert et Cort, établis l'un et l'autre à Rome ; Aug. Carrache, Villamène

Capellan, Bartolozzi et Volpato, son élève, qui fonda, à la fin du dix-huitième siècle, la grande école romaine de gravure. Nous ne pouvons oublier le gendre de Volpato, Raphaël Morghen, dont le burin suave et harmonieux produisit 254 pièces. Signalons encore, principalement dans la gravure à l'eau-forte, le Parmesan, le Tintoret, les Carrache, Salvator Rosa et les Piranesi, dont la collection comprend 1,733 planches de très grand format.

Au XVII^e siècle, la gravure, délaissée en Hollande, presque abandonnée en Allemagne, acquiert une supériorité hors ligne en France, où elle ne s'était développée que lentement. Le premier de nos maîtres graveurs fut Callot, dont l'œuvre contient 1,600 pièces : il s'exerça surtout aux petits sujets, où nul ne le surpassa sous le rapport de l'esprit et de la fermeté du trait. Qui ne connaît ses *Foires*, ses *Misères de la guerre*, ses *Gueux*, ses *Supplices*? Callot eut pour élèves Bosse, Huret, Israël Sylvestre, Sébastien Leclerc. Au XVII^e siècle, nous trouvons aussi les Poilly et les Audran, Dorigny, dont on estime surtout la *Transfiguration* et la *Descente de Croix*. Trois graveurs français se rendent célèbres dans le portrait : Nanteuil, Masson et Drevet. Après eux le goût s'altère, et au XVIII^e siècle il n'y a plus que Moreau le jeune, Cochin et Lebas, qui rappellent chez nous les grandes traditions.

En Angleterre la gravure ne prit d'essor qu'assez tard, et encore lui fallut-il l'impulsion de nos maîtres, comme Dorigny. Les Anglais ont toutefois pratiqué, nous l'avons déjà dit, avec un grand succès la manière noire et le pointillé. Dans ce genre excellent Hogarth le caricaturiste, Vivarès le paysagiste. Les autres maîtres

de la gravure anglaise sont Strange, Ryland, Woollett, à qui l'on doit la *Mort du général Wolfe* et le *Combat de la Hogue*.

La gravure semble depuis peu d'années reprendre faveur. Des maîtres et des critiques d'un grand talent, en France et en Angleterre, se sont attachés à faire renaître cet art que le « procédé » avait, sinon empêché dans son développement, au moins réduit à l'obligation de rivaliser avec tous les moyens mécaniques. Des publications spéciales de grand prix ont été éditées par des hommes courageux, qui n'ont pas épargné les sacrifices pour lutter contre l'invasion des applications de la photographie et de la photogravure. Des expositions se sont organisées et se multiplient chaque jour. La croisade de l'art contre l'industrie gagne d'année en année des prosélytes plus nombreux et plus fervents. Tout fait espérer que l'art de la gravure entre dans une nouvelle période d'éclat. Suivez donc ce mouvement avec intérêt ; les indications que nous venons de vous donner vous y porteront peut-être et elles vous serviront de première initiation. Si elles ont ce résultat, nous n'aurons pas à regretter de vous avoir engagé à continuer la lecture de notre petit volume.

4*

Dessin d'après Menzel.

V

LE DESSIN ET LA PEINTURE A L'HUILE.

Assurément la gravure sur bois ou sur métal offre, vous venez de l'apprendre, des difficultés de nature à effrayer un commençant qui ne possède que de bons principes de dessin. Pourtant il n'est pas impossible, même dans ces modestes conditions de début, d'y réussir. J'en ai vu faire l'expérience par de jeunes amateurs peu experts au maniement du burin, de l'eau-forte et de l'échoppe. Au bout d'un mois de pratique, leurs épreuves pouvaient fort convenablement prendre place dans un carton ou dans un album.

Les mêmes résultats s'obtiennent, même plus facilement, dans la peinture à l'huile. Le tout est de savoir borner son ambition et de ne pas prétendre à s'élever trop haut du premier coup d'aile.

Interrogez un artiste qui n'est point jaloux de son talent au point de vouloir fermer la porte du temple de l'art au profane lorsqu'il s'adresse à lui et veut avoir un avis simplement et consciencieusement donné. Demandez-lui s'il vous est possible, quand vous saurez dessiner, d'arriver à peindre en peu de temps, sans faire, comme on dit, de la peinture une carrière. Presque

toujours il vous répondra, comme nous le faisons ici, d'une manière affirmative. Seulement il ajoutera : bornez-vous à faire du paysage.

La raison en est simple. En peinture, comme en dessin, les moyens matériels, couleur, brosses, pinceaux, palettes, toile, chevalets, doivent être, aussi bien que le crayon, le fusain, la plume, l'encre et le papier, des serviteurs de la pensée et de la réflexion. Dans l'un comme dans l'autre cas, il faut exercer d'abord trois choses : la vue, la main, la raison, et celle-ci plus constamment encore que les autres. Or, qui sait dessiner le paysage arrive assez aisément à le peindre dès qu'il connaît comment on triture la couleur et comment on fait manœuvrer les divers instruments employés pour la distribuer. C'est ce que l'on nomme l'étude du métier, et, avec de la méthode, on en vient plus facilement à bout qu'on ne le pense généralement.

Si donc vous voulez peindre à l'huile sans avoir appris le dessin, donnez d'abord à cet alphabet et à cette orthographe, comme nous les avons déjà nommés, un temps suffisant pour acquérir le tour de main. Prenez, par exemple, vingt, trente modèles gradués de paysages, et appliquez-vous à les reproduire au crayon et de préférence au fusain, qui est le roi des crayons, et occupe, depuis que des artistes de grand talent en font un usage admirable, la place prépondérante parmi les moyens de traduction.

« Le fusain, dit M. Cassagne, se prête mieux qu'aucun autre instrument à la manipulation large et facile par la variété de sa coloration, tantôt douce et vaporeuse, tantôt puissante et énergique. Avec lui, pas de mesquins détails : il représente la

Portrait au crayon.

nature dans son ensemble, il montre les choses comme elles sont dans la nature, c'est-à-dire se tenant, se mêlant et ne formant qu'un tout. La volonté du maître qui tient entre ses mains ce faible morceau de charbon, peut lui ordonner d'exprimer la force, la douceur, toutes les émotions enfin qui l'agitent. Esclave docile, il exprime tout ce que veut l'artiste, et subit toujours l'influence de son tempérament. »

Ces études préliminaires achevées sous la direction d'un bon guide (et vous n'en pouvez avoir de meilleurs que MM. Allongé, Karl Robert ou Cassagne), accoutumez-vous pendant quelques séances à observer la perspective des objets, c'est-à-dire à reproduire sur le papier par le dessin les différents plans d'un paysage et ses proportions géométriques.

Pas n'est besoin pour cela de faire ce qu'un candidat à Saint-Cyr, à l'Ecole polytechnique ou à l'Ecole centrale, appelle des *épures*. Quelques notions bien comprises, bien mises en pratique tiendront lieu du grand bagage scientifique ordinaire. Sachez tout d'abord faire la distinction entre la perspective linéaire et la perspective aérienne. La première a trait aux formes générales et à la relation des lignes entre elles au point de vue géométrique ; la seconde, qui est plus spécialement du domaine de la peinture, sert à observer les dégradations des différents tons résultant de l'interposition des couches d'air entre le spectateur et les différents objets du tableau, en même temps que des jeux, des alternances d'ombre et de lumière.

Habituez-vous par conséquent à déterminer votre ligne d'horizon, c'est-à-dire celle qui borne votre vue et qui est, par exemple au bord de la mer, l'endroit où le

ciel et la terre semblent se rencontrer. Voici une méthode facile, qu'indique M. Robert : élevez le bras étendu de toute sa longueur, et établissez une parallèle à la ligne des yeux, avec le fusain ou la hampe du pinceau. La ligne de l'horizon formera une troisième parallèle aux deux lignes précédentes, les trois lignes passant par un même plan. Placez votre ligne d'horizon au tiers de la hauteur totale à partir de la base du tableau. Établissez ensuite les lignes fuyantes, c'est-à-dire celles qui prennent une direction différente à l'horizon, soit en dessus, soit en dessous de celui-ci. Les premières vont de haut en bas vers l'horizon, les secondes de bas en haut. Ainsi supposez une maison bordant une route dont l'horizon se trouve au milieu de cette construction. Les lignes du toit prendront leur direction en s'abaissant, celles de la base de la maison s'élèveront vers l'horizon.

Cela fait, choisissez votre point de vue, où doivent concourir toutes les lignes de votre dessin ou de votre tableau. Le point de vue détermine le centre d'intérêt du paysage ; mais il ne doit pas se trouver nécessairement au centre de la composition ; il peut, suivant l'effet que l'on veut rendre, se rapprocher de la gauche ou de la droite du papier ou de la toile.

Outre le point de vue, il convient de préciser le point de distance, c'est-à-dire l'espace compris entre le spectateur et le sujet. Cette distance doit être égale au moins à deux fois la hauteur du tableau. Plus grande, elle empêche l'œil de percevoir les objets avec une clarté suffisante ; plus petite, elle oblige le dessinateur à se placer trop près du sujet et donne aux premiers plans trop d'importance. Reste enfin à re-

connaître les points où viennent concourir les lignes fuyantes et que l'on nomme points de fuite. Les uns se trouvent sur l'horizon, ce sont les principaux ; les autres sont au-dessus ou au-dessous, on les nomme points aériens ou accidentels. Les lignes parallèles à la surface des eaux ont toujours leurs points de fuite sur la ligne d'horizon.

Ces premières notions bien saisies, et l'intelligence assouplie à se placer devant le modèle et à le reproduire avec justesse, vous pourrez faire l'acquisition de votre matériel : chevalet, couleurs, pinceaux, brosses, palettes, godets, huile et essences, siccatifs, toile, sans oublier l'indispensable parasol. Vous trouverez, chez le marchand, des boîtes complètes dites appareil de campagne, où est réuni tout ce qu'il faut pour peindre. La seule chose que vous ayez à préparer vous-même, c'est le mélange des couleurs, ou, comme on dit en termes d'atelier, la palette. Ici encore les conseils de M. Robert sont ceux d'un maître expérimenté et pratique.

Sur une palette d'étude, dit-il, dix-huit couleurs sont suffisantes pour peindre. Elles doivent se ranger de droite à gauche sur la palette dans l'ordre suivant :

1° Blanc d'argent.
2° Jaune de Naples.
3° Chrome clair.
4° Jaune de chrome foncé.
5° Ocre jaune.
6° Jaune indien.
7° Vermillon.
8° Ocre de Rhu.
9° Sienne naturelle.
10° Sienne brûlée.
11° Terre de Cassel.
12° Brun rouge.
13° Laque de garance foncé.
14° Cobalt.
15° Outremer.
16° Bitume.
17° Noir d'ivoire.
18° Bleu minéral.

Avec cette palette vous composerez les tons verts, gris, roux, bleus et blancs.

Les tons verts sont : 1° vigoureux et froids ; alors on les rend par un mélange de noir d'ivoire, de chrome clair et une pointe de bleu de Prusse. La première de ces couleurs composantes est ce que l'on nomme la base du ton. La pointe de couleur s'obtient en touchant du bout de la brosse la couleur de la palette. Dans les mélanges de trois couleurs, la proportion est généralement de 3 à 1, c'est-à-dire 3 fois autant de la première que de la dernière. S'il n'y a que deux couleurs, la proportion est de deux à un. Il va de soi que ces proportions n'ont rien d'absolu.

2° Les verts vigoureux et chauds. On les rend avec le bleu minéral, le noir d'ivoire et l'ocre jaune. Si l'on veut obtenir de la transparence, on remplace l'ocre jaune par le jaune indien.

3° Les verts clairs et froids. Ils se rendent par un mélange de cobalt mélangé au chrome clair, ce qui le donne clair. En ajoutant un peu de bleu minéral, il sera froid.

4° Le vert clair et chaud. Il s'obtient avec l'outremer et le jaune de chrome auquel on ajoute un peu de jaune indien.

5° Le vert gris, c'est-à-dire le vert éclairé par reflets, comme certains verts de saules. Il se rend avec un mélange de cobalt, d'outremer, de blanc d'argent et un peu de jaune de Naples.

6° Le vert brillant, c'est-à-dire le vert du feuillage au soleil. Il se rend par un mélange en parties égales de jaune indien et de jaune de chrome clair auquel on ajoute une pointe presque insensible de bleu minéral.

Les tons gris sont moins nombreux que les tons verts. Ils se divisent en gris chauds et gris froids. Le gris

chaud s'obtient avec le blanc, le bitume et le noir et un peu d'ocre jaune. L'addition d'un peu de terre de sienne brûlée donne un gris très chaud. Le gris froid s'obtient avec le blanc et les différents bleus. Lorsque le gris est en contact avec un ton chaud, on peut le rendre simplement par le mélange du blanc et du noir d'ivoire.

Les tons roux, qui doivent toujours être chauds, sont clairs, et alors ils se rendent par un mélange d'ocre jaune, de chrome clair et de terre de sienne ; ou foncés, et alors ils se composent des mêmes couleurs en proportions inverses, avec addition de noir d'ivoire. Les gris seront plus ou moins vigoureux selon les proportions des couleurs indiquées. L'effet d'automne nécessite une grande variété dans les roux.

Les tons bleus sont froids ou chauds. Froids, ils s'obtiennent par un mélange de blanc d'argent, de cobalt et une teinte de noir d'ivoire, mais dans aucun cas par le bleu seul. Les bleus chauds se rendent par le blanc d'argent, le bleu minéral, une pointe de vermillon et même d'ocre jaune. L'ocre jaune prendra un peu plus d'importance dans le mélange si l'on veut obtenir un ton bleu un peu vert, comme il arrive souvent dans les lointains ou derniers plans d'un ciel.

Les tons blancs sont froids, chauds ou brillants ou très brillants. Jamais le blanc ne doit s'employer pur. Pour obtenir un ton froid, ajoutez au blanc d'argent une pointe de noir d'ivoire ou de bitume ; pour un ton chaud, ajoutez de la sienne brûlée ; pour le brillant, de l'ocre jaune ; pour le très brillant, le blanc d'argent et le jaune indien.

Pour bien faire une palette il faut observer la nature.

Il n'y a pas de plus sûre conseillère. Il n'en est pas non plus de meilleure pour ce que l'on appelle la mise en place, ou l'esquisse. Le grand paysagiste Corot répétait fréquemment : « Soyez sincère », ce qui veut dire : traduisez la nature avec fidélité. Jamais un débutant ne doit oublier ce précepte, qui doit rester sa règle immuable. Plus tard, quand il aura acquis d'une manière parfaite les secrets de l'art si difficile de la traduction, il aura, s'il en possède le talent, une manière personnelle.

Le point important de l'esquisse, c'est de la mettre d'aplomb. Pour cela il ne sera pas inutile de vous servir de ce que l'on nomme les ficelles. M. Cassagne conseille l'emploi du *cadre isolateur*, ou rectangle percé d'une ouverture que deux lignes perpendiculaires l'une à l'autre divisent en quatre parties égales. « Cet instrument, dit-il, peut, dans la main de celui qui sait s'en servir, décrire d'une manière tout à fait exacte les directions et les grandeurs des lignes fuyantes, et par conséquent devenir un excellent *perspectographe*. En effet, il présente constamment, dans quelque sens qu'il soit maintenu, trois parallèles horizontales et trois parallèles verticales. Si l'on applique une de ces verticales sur une des parallèles offertes par la nature, on appréciera tout de suite et sans effort l'inclinaison des lignes fuyantes par l'ouverture des angles qu'elles formeront avec ces horizontales du cadre, celles-ci conservant invariablement, ainsi que les verticales, leur direction propre. L'étendue de l'ensemble visible par l'ouverture du cadre dépend de la distance maintenue entre l'œil et cette ouverture. Il en résulte qu'en

graduant l'éloignement ou le rapprochement du *cadre isolateur*, le spectateur embrasse d'un seul coup d'œil un ensemble plus ou moins vaste.

« A qui n'est-il pas arrivé d'éprouver, en peignant ou en dessinant, un sérieux embarras par suite de l'incommensurable disproportion existant entre son tableau, si modeste fût-il, et son plan de traduction, quelque vaste que fût l'album dont il était muni? Le cadre isolateur rendra dans ce cas de grands services. L'artiste n'a qu'à chercher, à l'aide de ce cadre, le point précis où la cathédrale, le château fort, la montagne, la simple maison se trouvent à leur place, selon la proportion de son album, sans être trop resserrés ou trop peu importants pour le cadre adopté, ce qui donnera l'impression d'une belle composition trouvée sur nature. »

Après avoir fait une mise en place au fusain, entreprenez l'ébauche, non avec un seul ton, mais dans une gamme polychrome, suivant les tons définitifs qui devront rendre le tableau même. Appliquez vos couleurs franchement en pleine pâte, sauf à en adoucir les rugosités quand elle est sèche, à l'aide d'un grattoir de palette. Vous envisagerez ainsi l'effet général du tableau avec sa coloration avant l'achèvement complet; vous aurez ensuite à chercher vos tons définitifs en modifiant vos tons simples à l'aide d'autres couleurs successivement étudiées.

Dans le paysage, il y a surtout quatre recherches de tons à faire : ceux des ciels, ceux des eaux, ceux des terrains et ceux des arbres. Le ciel est bleu par un temps serein, gris par un temps de pluie, ou orageux. Ces trois aspects, qui varient à l'infini en se rapprochant de ces trois tons principaux, doivent être repro-

duits dans leurs nuances correspondantes aux heures du jour ou aux saisons de l'année, ou aux changements de la température et des phénomènes atmosphériques. Le ciel bleu des pays tempérés se rend avec une ase de blanc, de cobalt et une pointe de noir d'ivoire, pour en rompre la crudité. Le ciel bleu des pays chauds s'obtient avec un mélange d'outre-mer, de bleu minéral.

Pour les ciels rosés on fait dominer le blanc dans le mélange et l'on ajoute un peu de laque. Le ciel gris se rend par le système des trois couleurs. Le blanc et le noir donnent un ton excellent ; mais le bleu lui prête plus de finesse, et l'ocre plus de fermeté. Les ciels d'orage se peignent également avec une base de noir et de blanc auxquels l'ocre jaune, la terre de sienne naturelle ou brûlée ajoutent leur influence. Ce qu'il faut éviter principalement dans les ciels, c'est la sécheresse sur les bords des nuages.

Les eaux donnent au paysage un aspect agréable. Aussi l'amateur fera-t-il bien de s'y exercer. Il les traitera en pleine pâte ou par frottis. La première méthode consiste à masser la couleur. On y indique ensuite les notes du ciel qui doivent s'y refléter. Puis, à l'aide du blanc mêlé d'ocre jaune et d'un peu de vermillon, on obtient les lumières frisantes, qui doivent être plus larges à mesure qu'on avance vers le premier plan, c'est-à-dire vers la base du tableau ou ligne de terre. Près des bords, l'eau doit toujours être plus ferme et d'un noir plus soutenu, à moins qu'elle ne réfléchisse un terrain lumineux ou des arbres directement éclairés par le soleil.

Les tons des terrains sont aussi variés que

ceux du ciel : ils dépendent de la nature du sol et d'un grand nombre de conditions et d'influences. On peut les préparer par une ébauche obtenue avec un mélange de terre de sienne brûlée et d'ocre jaune. Pour les verts vigoureux, on ajoute du bleu minéral. L'intensité des tons diminue à mesure que les plans s'éloignent. Les objets qui doivent ressortir se rehaussent par des tons vigoureux.

Les arbres, comme les eaux, s'ébauchent en pleine pâte ou en frottis. Le premier mode convient au feuillage compact, comme ceux du chêne et du châtaignier. Le second mode vaut mieux pour le saule, le bouleau. Chaque arbre a d'ailleurs son ton spécial; aussi est-il nécessaire de faire des études d'arbres détachées.

Pour peindre un arbre, on construit d'abord la charpente, c'est-à-dire le tronc et les branchages. On masse ensuite les feuilles, en observant l'effet d'ensemble du modèle, sans chercher à rendre exactement par une minutie d'exécution la forme exacte de chaque feuille. Observez aussi que les masses du feuillé diminuent d'intensité ou de valeur de ton à mesure qu'elles s'éloignent du tronc et qu'elles dessinent leurs silhouettes sur le ciel ou sur d'autres plans. Il faut donc que les contours du feuillé soient peints avec un ton plus léger, plus doux que le reste de l'arbre : autrement vous tomberiez dans la sécheresse.

La grande difficulté, dans la peinture comme dans la gravure (et en cela les deux arts se rencontrent), c'est d'envelopper les tons. Cette perfection ne s'acquiert que par une étude constante de la nature. Aussi est-il important de ne pas s'écarter capricieusement et arbitrairement de ce modèle. Non que l'on soit tenu de

s'y asservir : la minutie, dans l'interprétation, a pour écueil presque immédiat le maniérisme. Mais l'excès contraire peut conduire à des erreurs funestes.

Pour ne verser ni dans l'un ni dans l'autre de ces défauts, le plus sage est de limiter son sujet, et ici le cadre isolateur viendra admirablement en aide. Cependant, à côté de ces études d'ensemble, il convient de faire ce que nous appellerons des *gammes picturales* et ce que l'on nomme proprement du *morceau*, c'est-à-dire, des parties d'un tableau, tantôt un ciel, un terrain, tantôt une eau, tantôt et surtout un arbre, non pas un arbre quelconque, mais tel arbre déterminé, chêne, orme, noyer, dans ses différentes attitudes naturelles et dans celles que lui impriment les vents ou les autres accidents atmosphériques. Ce sont ces études du *morceau* qui font les maîtres. Vous vous en apercevrez aisément en visitant un atelier.

Ces considérations théoriques et pratiques sur la peinture à l'huile étaient indispensables pour vous initier aux applications combinées de cet art et de celui du dessin. Nous pouvons maintenant aborder sans crainte la peinture décorative.

ART DU DESSIN

Fleur de fraisiers. — Motif de peinture sur porcelaine.

VI

LA PEINTURE DÉCORATIVE. — PEINTURE SUR PORCELAINE.

L'art de peindre sur porcelaine appartient à ce que l'on désigne généralement sous le nom de céramique. Il consiste à produire un sujet que l'action du feu doit rendre inaltérable. Aussi l'artiste qui s'y livre doit-il à ses connaissances spéciales joindre celles de la chimie, ou tout au moins s'initier aux combinaisons des émaux, et à l'emploi des couleurs minérales composées d'oxydes métalliques comme matières colorantes et de fondants qui sont en général des borates et des silicates. Ces couleurs se vendent, à vrai dire, toutes préparées par les chimistes spéciaux; mais, comme pour le paysage, le peintre sur porcelaine doit faire sa palette, et il se trouvera fort embarrassé s'il ne tient pas compte de la composition des émaux, qui sont de deux classes, les uns colorés au moyen de substances unies au fondant à l'état d'amalgame, les autres dans lesquels la matière colorante est en combinaison avec le fondant. Il est donc nécessaire de savoir que tel ou tel ton mélangé peut occasionner une toute autre nuance que celle qu'on veut obtenir.

La peinture sur porcelaine s'applique après la cuisson de la pâte et de l'enduit. Elle s'exécute comme l'aquarelle par teintes plates. Les couleurs dites de *moufle* doivent être broyées à l'eau seulement ; puis, lorsqu'elles sont sèches, vous les rebroyez à l'essence de térébenthine en y ajoutant un peu d'essence grasse et une goutte d'essence de lavande, de façon à donner au mélange la consistance de la couleur à l'huile.

L'or se broie de la même manière que les autres couleurs ; et, comme l'or a besoin de subir un feu plus violent pour adhérer à l'émail, il est utile, autant que possible, de mettre à la cuisson une première fois les parties dorées. Il faut aussi, lorsque vous employez votre couleur, avoir soin de la délayer souvent et y ajouter quelques gouttes d'essence ; puis, lorsque vous peignez, ne pas mettre trop de couleurs ; car elles s'écailleraient au feu et produiraient un fort mauvais effet.

Quand vous voulez exécuter une peinture, vous esquissez avec du rouge et du gris clair. Si vous avez besoin de corriger votre esquisse, vous prenez un petit linge auquel vous donnez la forme d'un tampon, et vous l'imbibez d'esprit de vin ; on se sert également d'un grattoir pour enlever les taches. La palette est en verre ou en porcelaine, avec une petite molette et un couteau pour broyer et mélanger les couleurs. Les pinceaux sont ordinairement en *petit gris* ; mais pour les fonds et les grandes teintes on se sert du *putois*, gros pinceau coupé carrément par le bout.

Pour ces fonds on met habituellement deux couches, afin que les inégalités disparaissent. Quand la surface est grande, on exécute au mordant, c'est-à-dire que l'on

Motif de peinture sur porcelaine.

réduit la couleur en poudre ; on secoue celle-ci avec un petit tamis au-dessus des places où l'on veut en mettre, et qu'on a imbibées d'essence pour la retenir, tandis qu'elle ne s'attache pas aux autres parties : on obtient ainsi des fonds très égaux et plus beaux qu'au putois, qui a le désavantage de donner moins de glacé après la cuisson.

On emploie peu le blanc dans la peinture sur porcelaine. Il faut savoir réserver la *couverte* dans les endroits éclairés. Cependant les points lumineux peuvent se faire avec le blanc ; mais il ne faut pas le mélanger avec d'autres couleurs. Le noir sert à ombrer et se mélange heureusement aux autres teintes. L'or donne le pourpre et le carmin, couleurs changeantes au feu, et qu'il faut savoir employer avec intelligence. Le fer donne des rouges et des violets. Il ne faut pas non plus mélanger les rouges avec les carmins; le deutoxyde de cuivre donne le vert, et le cobalt le bleu. Les couleurs changent à leur avantage à la cuisson; elles obtiennent par leur fondant un glacis qu'elles sont loin de posséder auparavant.

La peinture sur porcelaine dépend beaucoup de l'adresse et de l'intelligence de l'artiste et de la connaissance qu'il a des couleurs et des effets produits par leurs mélanges. Aussi doit-on commencer par copier des photographies du genre *grisaille;* puis, lorsqu'on a acquis un peu d'habileté, on emploie d'autres couleurs avec plus de chances de succès. Généralement les peintures de bon goût subissent au moins deux feux. Il faut, pour le premier, savoir employer les couleurs les plus dures à la cuisson et pouvoir tout de suite trouver les tons convenables. Si à la première cuisson on a des

sujets qui laissent à désirer, on retouche les endroits faibles, en ayant soin d'employer des couleurs de même fusibilité, afin d'éviter le terne et le désaccord provenant d'un mauvais emploi de couleurs.

Les beaux ouvrages sur porcelaine doivent souvent recevoir trois et même quatre feux ; mais alors ce sont de grands risques à courir. Lorsqu'on fait une décoration à effet qui doit subir plusieurs feux, on doit toujours mettre les rouges en dernier lieu, parce qu'ils ne peuvent supporter qu'un feu doux.

Pour cuire la porcelaine, on se sert d'une *moufle* construite en terre réfractaire et ayant la forme d'une boîte carrée dont la partie supérieure est voûtée et munie d'une cheminée. La moufle neuve se chauffe à vide avant de s'en servir pour la peinture. On dispose les porcelaines dans la moufle par étages de manière que les endroits peints ne se touchent pas, en évitant aussi de placer les objets trop près des parois de l'appareil.

Lorsque la main ne peut plus tenir aux parois inférieures de la moufle, on ferme celle-ci et on lute avec de la terre glaise.

On connaît la cuisson des couleurs au moyen d'un morceau de porcelaine que l'on appelle *montre,* et qui est fixé solidement au bout d'une barre de fer. On a eu soin de mettre sur la montre de la couleur semblable à celle qu'on a employée pour la décoration de la porcelaine qu'on fait cuire. Le carmin est la clef pour la cuisson. Pas assez cuit, il est d'un violet sale ; trop cuit, il passe au jaune. Lorsqu'on constate que le degré de cuisson est *au point,* on arrête immédiatement la cuisson et on laisse refroidir.

Motif de peinture sur porcelaine.

Généralement on ne fait pas cuire soi-même les porcelaines. On charge de ce travail matériel une fabrique de décoration sur porcelaine, qui a des moufles et des fourneaux spécialement organisés.

Le peintre paysagiste trouvera plus de facilité que l'animalier ou le portraitiste à s'essayer à la peinture sur porcelaine. Il tracera d'abord son esquisse à l'encre de Chine, bien qu'on n'ait pas besoin de fixer à la rigueur les contours pour les arbres et les eaux. Il se fera une palette, en suivant à peu près les mêmes règles que nous lui avons indiquées pour la peinture à l'huile, mais en se rappelant que les couleurs minérales ne se combinent pas comme les couleurs végétales, puisqu'à la cuisson elles changent de nuance. La grande difficulté pour le paysage sur porcelaine réside dans les ciels : ils doivent être lavés d'abord légèrement pour la première cuisson ; on les retouche à la seconde. Les rochers et les montagnes peuvent être rendus en pleine pâte, mais la brosse doit indiquer les crevasses, les anfractuosités.

Les montagnes vues de loin doivent être rendues avec les mêmes couleurs que les ciels, mais plus vigoureux encore. Les clairs et les ombres réclament une attention particulière, afin de leur conserver la transparence. Lorsqu'une teinte paraît inégale, on doit la laisser sécher sans y toucher. Les erreurs ou imperfections ne se constatent que fort mal quand la couleur est humide.

La seconde couche n'est que la répétition de la première. Les teintes suffisamment prononcées après la première cuisson doivent être laissées telles. Si les

ombres manquent de profondeur, on doit les accentuer avant la seconde cuisson.

Les portraits et les figures sont plus recherchés que les paysages pour la peinture sur porcelaine ; mais comme ils réclament une correction plus grande du dessin, vous ne vous y exercerez qu'après avoir acquis de la facilité dans ce genre au fusain et au crayon. Les couleurs de chair se vendent toutes faites. On les obtient soi-même par un mélange de rose et d'orange. Les cheveux se traitent avec largeur ; plus la brosse est large dans ce cas, plus le style produit d'effet. Évitez les ombres grises dans la chevelure : elles alourdissent l'ensemble. Les draperies doivent s'harmoniser avec la tête et le fond. Celui-ci doit correspondre au teint des personnes. Les teints pâles ressortent bien sur un fond bleu turquoise ou sur le pourpre mêlé de bleu. Dans le choix des couleurs, il faut consulter l'ensemble du sujet et grouper les teintes de manière à les mettre réciproquement en relief les unes par les autres.

Les modèles de dessins pour la peinture sur porcelaine ne manquent point: quelques visites à la manufacture de Sèvres compléteront sous ce rapport l'éducation du jeune artiste.

La peinture sur marbre tient plutôt du procédé que de l'art. Cependant elle ne peut s'exécuter sans le secours du dessinateur, et c'est à ce titre qu'elle trouve sa place ici. Les méthodes de peindre sur marbre sont nombreuses. Nous en citerons deux qui conviendront mieux que les autres à notre jeune amateur, parce qu'elles sont d'une exécution relativement facile. La première date d'une trentaine d'années, et l'invention

Motif de peinture sur porcelaine.

on est due à deux industriels français, MM. Lisbonne et Crémieux, de Paris.

Pour peindre suivant ce procédé, prenez une feuille de marbre d'une dimension analogue au tableau que vous voulez faire et commencez par établir votre dessin. Quand il est terminé, décalquez-le avec du papier végétal, et pour qu'il se reproduise mieux, frottez le dessous du papier avec du crayon rouge ou noir ; puis appuyez aussi fortement que possible avec une spatule sur les traits du calque. Le marbre qui doit reproduire la peinture voulue obtiendra ainsi une empreinte d'une grande netteté.

Cela fait, entourez de cire liquide, avec un pinceau, l'esquisse faite sur le marbre, de façon à faire sécher sur celui-ci cet enduit qui doit empêcher les acides employés pour la peinture de détériorer la couleur et le poli du marbre même. On détache ensuite la cire qui pourrait se trouver à l'intérieur du dessin et qui rendrait le tableau défectueux.

Quand ces diverses opérations sont terminées, on répand, avec précaution pour ne pas se brûler, de l'acide sulfurique sur toute la surface du dessin ; plus la peinture doit avoir de corps, c'est-à-dire plus l'incrustation destinée à la recevoir doit être profonde, plus il faut verser d'acide par intervalles. Pour verser l'acide, on le met dans une petite burette et on le répand goutte à goutte.

Quand l'acide a séjourné à peu près trois minutes, on l'enlève en lavant le marbre six fois avec une éponge, puis on enlève la cire, soit en l'approchant du feu, soit avec un instrument quelconque. Lorsque le marbre est nettoyé, et l'empreinte formée, on applique les cou-

leurs soit avec de l'essence de térébenthine clarifiée, soit avec de l'huile d'œillette ou de l'eau gommée. Les couleurs se placent avec des brosses et des pinceaux de peintre.

Cette application achevée, on met la feuille de marbre dans un séchoir ordinaire, disposé pour recevoir une chaleur tempérée propre à sécher convenablement la composition. Puis, dès qu'elle a atteint le degré de siccité nécessaire, on applique sur le tableau quelques couches de vernis. Tout cela fait, on passe un tampon de laine ou de coton sur le marbre, et on cire afin de rendre à la dernière couche de vernis le poli qui lui avait été enlevé par la pierre ponce dont on s'est servi d'abord pour le nettoyer. Pour dorer et argenter, les procédés sont analogues à ceux de la peinture ordinaire.

Il ne faut pas confondre cette méthode de peinture sur marbre avec celle de date plus récente à laquelle on donne le nom d'*endolithes*. Le procédé endolithique est aussi simple que possible. Il traite le marbre absolument comme le papier. Il a de plus l'avantage de pouvoir être exécuté par un amateur sans aucune aptitude ni connaissance artistique préalable. Tout le secret consiste dans l'emploi des couleurs et dans la manière dont elles pénètrent le marbre. L'invention est due à un Anglais, M. Hand-Smith.

Ce procédé a quelque analogie avec celui des autocopistes sur gélatine. Dans l'un et dans l'autre cas, la couleur ne creuse pas la matière sur laquelle elle est placée, mais elle descend jusqu'au fond en laissant successivement sa trace dans toute l'épaisseur du marbre, de la pierre, de l'ivoire, etc.

La palette du peintre endolithique n'est, à vrai dire, pas aussi variée que celle du peintre sur marbre ordinaire. Il ne dispose ici que de trois couleurs; mais il peut arriver, en les combinant, à un assez grand nombre de teintes pour rendre presque tous les tons. D'ailleurs on peut traiter des sujets monochromes qui donnent de très beaux résultats.

Le procédé de M. Hand Smith a une autre supériorité sur celui que nous avons déjà expliqué et sur la porcelaine peinte, puisqu'il n'exige pas de cuisson et par conséquent dispense des frais qu'occasionne celle-ci et supprime les risques qu'elle fait courir.

L'endolithie ne tardera pas à avoir un grand succès dans les familles. Aussi notre jeune amateur d'art ne sera-t-il, croyons-nous, pas novice dans cette application du dessin dès qu'il aura lu attentivement l'entretien que nous venons d'y consacrer.

Peinture sur soie.

VII.

LA PEINTURE SUR BOIS ET SUR TISSUS.

L'art décoratif prend aujourd'hui, dans toutes les classes de la société, un développement auquel on ne saurait trop applaudir. Modeste ou riche, il n'est chambre grande ou petite que l'on ne cherche à embellir, en corrigeant le prosaïsme de la construction, la nudité des murs, la froideur des châssis ou des portes, par quelque ornementation qui donne au milieu où l'on passe la plus grande partie de sa vie et où l'on a toutes ses affections et souvent toutes ses occupations, un aspect plus riant, plus propre à reposer la pensée ou à l'élever.

La décoration intérieure est donc devenue une nécessité. Les uns y répondent par l'achat d'objets d'ameublement, de tentures, de tapisseries; les autres, moins favorisés de la fortune, cherchent à faire comme leur voisin, en remplaçant le véritable objet d'art par quelque imitation plus ou moins réussie, que leur offre le commerce, et où les conditions mêmes de la fabrication ont assez fréquemment commencé par violer toutes les lois artistiques. D'autres, plus sages, ne veulent s'en prendre qu'à leur propre talent. Ils consacrent leurs heures de loisir à quelques-uns de ces travaux

qui sont maintenant le passe-temps favori des gens les plus occupés : découpages en bois, objets en ivoire et en bois faits au tour, cartonnages, toutes distractions agréables dont l'avantage est de laisser comme souvenir un résultat utile.

A ces derniers la peinture sur bois et sur tissus offrira, croyons-nous, quelque attrait. Notre jeune amateur pourra ici rendre service et, à ses heures de récréation, apporter sa part de contribution à l'ensemble de l'embellissement du logis. Avec un peu de goût et de bons principes de dessin, que nous supposons acquis, il parviendra, au bout d'un temps d'expérience relativement court, à produire de petits ouvrages qui s'augmenteront, en proportions, en dimensions et en perfection, à mesure qu'il s'appliquera.

Le premier précepte de la peinture décorative d'intérieur a trait à l'art d'harmoniser les couleurs, c'est-à-dire de les faire accorder avec celles des meubles, et *vice versâ*. Un appartement a beau être orné avec le luxe le plus coûteux, si la loi des couleurs complémentaires y est méconnue, tout y paraîtra baroque, incohérent et laid. Cette loi s'étudie dans des livres spéciaux, dont le meilleur est dû à M. Chevreul ; mais elle s'apprend également et peut-être mieux par l'exercice du goût, car il n'est tel que la pratique pour assurer le succès en matière de décoration. Accoutumez-vous donc à *faire parler* les couleurs, à connaître non seulement celles qui s'associent volontiers et font, si l'on peut ainsi s'exprimer, bon et heureux ménage entre elles, mais encore celles qui jurent quand elles se trouvent malhabilement rapprochées.

Cette science une fois acquise, vous pourrez débuter dans la peinture sur bois ou sur tissu.

Tout d'abord vous aurez, s'il s'agit d'une porte,

Motif de peinture sur bois. — Dossier de fauteuil.

par exemple, à la préparer. Commencez par la frotter avec du papier de verre, puis bouchez les trous et les fentes ou fissures avec du mastic. Prenez ensuite du blanc de plomb dissous à l'huile, et avec un grand blaireau donnez une première couche à votre porte. Lorsqu'elle sera sèche, frottez-la de nou-

veau, toujours avec du papier de verre, mais cette fois légèrement, puis donnez-lui deux couches successives de la couleur qui doit faire le fond de votre décoration. Ayez soin de mettre les moulures en vigueur, le panneau proprement dit devant être d'un ton plus clair que son encadrement. Peignez d'abord horizontalement, puis verticalement. Les couleurs s'achètent toutes faites chez le marchand.

Établissez alors votre dessin. Pour la décoration des portes, il n'y a guère à choisir que les fleurs ; mais encore faut-il savoir harmoniser les nuances. Pour cela, il sera bon, au début, de faire une esquisse sur le papier et d'y placer les couleurs de manière à juger de l'effet, en fixant le papier sur le panneau. On évite, de la sorte, les méprises qui résultent fréquemment d'un travail fait sans essai sur le chevalet.

Travaillez avec une certaine largeur, sans minutie, le fini de l'exécution résultant beaucoup plus de l'ensemble que du scrupule apporté à rendre chaque morceau, c'est-à-dire chaque nervure de feuille ou chaque courbure du contour d'un pétale. À mesure que vous poursuivez votre travail, appréciez-le vous-même, en vous écartant assez de votre ouvrage pour voir l'effet qu'il produit. Peignez sur le bois comme sur la toile, avec la palette que nous vous avons appris à composer. Si vous employez des couleurs à l'huile, ne vernissez pas. Ayez soin de ne pas trop encombrer votre fond de panneau, et laissez la moulure ou l'encadrement absolument intacts. Les dessins et les sujets les plus légers sont toujours les plus réussis. Tout ce qui est chargé est lourd.

La peinture sur tissu vous donnera le moyen d'ac-

Motif de peinture sur soie.

quérir, à peu de frais, des tentures et des rideaux, ou des ouvrages de moindre dimension, dont vous utiliserez le charme dans l'ensemble de votre décoration d'appartement. La méthode aujourd'hui généralement usitée pour peindre sur tissu a cela d'avantageux qu'elle peut s'adapter non seulement à la soie, à la toile, à toutes les matières textiles, mais aux matières fibreuses, comme le bois et le papier, et même à d'autres substances. Ce genre, assez récent, a reçu le nom de peinture en lustrine, à cause de l'éclat et du poli qu'a le travail achevé. Il s'exécute avec des couleurs à l'huile ordinaires, en composant une palette selon les règles connues. En outre, il exige une boîte de couleurs spéciales dites de lustrine. Celles-ci se vendent en poudre, et se délaient avec une solution spéciale que l'on trouve chez les marchands, et qu'on appelle *medium liquide*. Les brosses et pinceaux sont les mêmes que pour la peinture ordinaire. Le dessin et le travail doivent se faire devant une fenêtre, de manière à se rendre successivement et toujours compte des effets de lumière. Quand il est achevé avec les couleurs à l'huile, on prend les couleurs à lustrer dont on forme une seconde palette. Ces couleurs sont le vieil or, l'or nouveau, l'argent mat, l'argent brillant, le rouge, le bronze, le bleu, le mauve, le vert. On les applique comme fond et non sur le dessin déjà fait. Elles encadrent et enveloppent par conséquent les couleurs à l'huile en leur donnant un fond plus éclatant d'or, d'argent, de bronze, d'imitation de métal, qui les met en relief.

Au lieu de peindre sur soie, vous pouvez choisir simplement pour tissu le calicot ordinaire. Vous ferez

ainsi des stores qui produiront un grand effet. Ayez pour cela un châssis que vous vous procurerez chez les fabricants spéciaux et qui se compose de deux montants et de leurs traverses, pouvant se rapprocher et s'éloigner à volonté relativement à la grandeur du sujet. Le calicot se tend sur ce châssis que l'on place verticalement en le maintenant solidement de haut en bas.

On fait alors l'*encollage* avec de la gélatine fondue dans l'eau à un feu assez doux. On encolle des deux côtés l'un après l'autre, avec une large brosse, et on laisse sécher avant de rien entreprendre. Les couleurs doivent être exclusivement broyées à l'huile de lin ; on les emploie avec l'essence de vernis gras. Les pinceaux sont les mêmes que ceux dont se servent les peintres à l'huile.

L'exécution commence par l'esquisse au fusain. On doit avoir soin de maintenir le châssis toujours bien éclairé, et pour cela il est préférable de travailler dans une pièce qui n'a qu'une seule fenêtre bien exposée au jour. Si le sujet est haut, il faut une échelle pour pouvoir monter et descendre facilement.

La beauté du travail réside dans la transparence, dans la vivacité des teintes et dans leurs dégradations. Il faut que celles-ci soient réussies du premier coup, et non cherchées par des superpositions. Il faut aussi ménager les blancs que doit seul donner le fond de la toile, et passer pour la même raison les couleurs très légèrement sur les parties éclairées. Comme moyens expéditifs, on peut se servir, pour un fond ou ciel, par exemple, d'un chiffon trempé dans la couleur et passer de grands coups et vivement, sans laisser le temps de sécher.

Pour les arbres, dans les paysages, on peut abréger l'exécution en massant en groupe et en détaillant ensuite avec le grattoir de palette, qui sert aussi à enlever les taches, à faire les blancs et à épurer les couleurs.

Les écrans se peignent comme les stores, mais sur une mousseline, et avec une exécution plus minutieuse. On fait l'écran sur deux faces ; le store sur une. L'écran n'a, en effet, ni envers ni endroit, il se voit de toutes les façons. Le store ne doit se voir qu'en transparent et du côté où il a été peint.

Peinture sur verre. — Modèle de panneau.

VIII

LA PEINTURE SUR VERRE.

A quelle époque remonte la peinture sur verre? Il serait bien difficile de le dire avec quelque exactitude. Sur cette question comme sur toutes celles qui touchent aux inventions, les controverses sont nombreuses, et les savants peu d'humeur à se mettre d'accord. Quelques-uns, ceux-là surtout qui lisent dans les monuments écrits de l'antique Orient tout ce qu'ils veulent y trouver, assurent que les Asiatiques connaissaient, dès les temps les plus reculés, le moyen de donner au verre une décoration translucide. Ont-ils tort ou raison? Vous connaissez le mot de Cicéron: *Quot capita tot sensus*, autant de têtes, autant d'opinions.

Ce que nous savons d'une manière un peu plus certaine, c'est que les Romains faisaient, peu de temps après leurs expéditions en Asie, usage de mosaïques. Plusieurs textes d'auteurs grecs et latins en fournissent la preuve. Ce qui est également avéré, c'est que l'art religieux eut, aux premiers siècles du moyen âge, dans la vulgarisation des procédés relatifs à la peinture sur verre, une part considérable.

Une discussion très intéressante a été engagée, il y a quelques années, entre les érudits français sur l'époque

où l'on a commencé en France à se servir de vitraux, c'est-à-dire de verrières coloriées pour l'ornementation des églises et des cathédrales.

Comme toujours, le problème est resté sans solution. Toutefois les recherches ont établi que les vitraux encore existants chez nous ne sont pas antérieurs au XII^e siècle. C'est au moine Théophile, qui vivait vers 1150, que l'on doit les renseignements les plus complets à cet

Motif de peinture sur verre.

égard, et, chose précieuse, l'écrivain ne s'est pas borné à enregistrer quelques vagues indications sur les procédés de fabrication employés de son temps ; mais il nous a laissé, dans son curieux ouvrage *Diversarum artium schedula*, tout un cours théorique de la peinture sur verre, où nous retrouvons, avec les détails les plus précis, la composition des pâtes et la préparation des couleurs.

La peinture sur verre a subi d'âge en âge de grandes et importantes modifications. Les artistes (on ne saurait leur contester ce nom, même à leurs débuts) ont dû nécessairement traverser une période de tâtonne-

ments. Peut-être aussi leur est-il arrivé de revenir souvent sur leurs pas, et, dans leur désespoir de ne pas aboutir au résultat espéré, ils ont bien des fois dû briser leurs pinceaux et leurs moufles.

Travailleurs patients, ils poursuivaient, dans l'ombre et le silence de leur retraite, le plus souvent claustrale, leur courageuse besogne, si souvent stérile. Très nombreux ont été sans doute les incompris et les ignorés qui sont descendus dans la tombe, sans que l'humanité, indifférente à leur persévérance, ait même gardé le souvenir de leur nom.

Au XII^e siècle, les vitraux ne se composent que de petites pièces de verre teinté ou incolore, encastrées dans des lamelles de plomb. Le procédé tient de la mosaïque. L'exécution des motifs résulte de l'agencement plus ou moins heureux des morceaux. Parfois, quand l'œuvre est achevée au moment où on la dresse debout pour la lever jusqu'à la hauteur des baies où elle doit être fixée, les coups de vents, avec lesquels on a négligé de compter, renversent et brisent tout. Alors on songe à consolider la verrière par une armature en fer, et l'on défie victorieusement les éléments, où l'on voit toujours, avec une pieuse et naïve terreur, l'action perverse du Malin, hostile à tout ce qui doit appeler les fidèles dans le temple et les y retenir.

Les vitraux du XII^e siècle que nous possédons sont principalement ceux de Saint-Maurice et Saint-Serge à Angers, de l'église de la Trinité à Vendôme, de Saint-Pierre à Chartres et de la cathédrale de Bourges. Les figures y sont, en général, de petites dimensions, et l'on y reconnaît aisément la trace du style

byzantin. Les sujets sont empruntés à la Bible ou au Nouveau Testament. Les couleurs employées de pré-

Motif de peinture sur verre. — Panneaux de porte.

férence sont le bleu et le rouge. La tendance à faire apparaître le nu y est très marquée; non que les personnages soient dépouillés de tous vêtements, mais

ceux-ci sont collés sur les parties saillantes du corps, ou bien ils ne se drapent point et semblent emportés par le vent. En outre, l'artiste peintre ou le dessinateur ne s'attache que fort médiocrement à reproduire la nature : point de science des proportions anatomiques, point de connaissance des méplats et des raccourcis. Tout l'effort est concentré sur la mise en lumière et l'harmonie des couleurs, sur la satisfaction à donner aux yeux.

Un siècle plus tard, le coloriste commence à faire un peu plus de place à l'artiste : le style byzantin déchoit sensiblement, la recherche du nu disparaît ou s'amoindrit, la copie de la nature est plus scrupuleuse ; les étoffes sont plus drapées ; les vêtements sont mieux faits à la taille des personnages ; et sans que les couleurs aient rien perdu de leur richesse, de leur éblouissant éclat, l'expression générale des physionomies, des attitudes, est plus vraie, et, par suite, l'ensemble plus saisissant. Telles sont les verrières de la cathédrale de Rouen, celles de l'église de Sainte-Radegonde à Poitiers, celles des cathédrales de Bourges, d'Angers, de Tours, de Chartres, de la Sainte-Chapelle de Paris, des cathédrales de Clermont-Ferrand, de Strasbourg, de Laon, de Troyes, et enfin de Notre-Dame de Paris.

Un fait important à remarquer dans l'ordonnance des groupes, aussi bien pour les vitraux du XIIe siècle que pour ceux du XIIIe, c'est que le peintre a soin d'isoler pour ainsi dire chaque figure, en créant des échappées de lumière et en évitant les agglomérations, sur un même point, d'ornements et de personnages. Ceux-ci, s'ils étaient massés sur une surface trop grande d'opacité, altéreraient en effet la vivacité des tons translucides et obligeraient l'observateur placé à

distance à analyser les parties pour en discerner les contours. Aussi les mouvements et les gestes sont-ils très accentués et fréquemment exagérés. Le bleu et le rouge restent toujours les teintes dominantes, mais les demi-teintes sont toujours posées à côté des ombres. Nous sommes, du reste, encore loin de la gamme bleue ou rouge que nous donnent aujourd'hui nos procédés chimiques, car l'on comprend qu'il ne

Motif de peinture sur verre.

pouvait être question alors des bleus turquoise ou verdissant ou gris de lin, ni des rouges doux, intenses, jaspés ou fumeux.

Au XIV° siècle, on a fait un grand pas en avant, disent les uns; en arrière, prétendent les autres. La gamme chromique se complète. Les jaunes paille et bistré font leur apparition. Les grisailles entrent en jeu et montrent déjà leurs intentions envahissantes. Le clair obscur, les ombres, les reflets sont enfin fidèlement observés. Malheureusement, si le dessin est plus correct, les figures sont plus maigres, plus maniérées, et les damasquinures, les entrelacs de

feuillages, les semis de fleurs de lis, les réticulés qui remplissent les fonds, au lieu de corriger les défectuosités des croisements de lumières, jettent sur l'ensemble une espèce de voile terne. Tels sont les vitraux de la cathédrale de Limoges et ceux de l'église Saint-Thomas, à Strasbourg.

Au xv° siècle, le progrès est plus réel : l'étude de a nature est plus vraie, les étoffes et les draperies sont mieux comprises ; le doublage des verres permet d'obtenir des tons d'une puissance inconnue, et les artifices de la fabrication créent la broderie ; mais le groupement est moins dégagé, et la confusion, la dureté deviennent en quelque sorte conventionnelles. La cathédrale d'Evreux, celle de Bourges, les églises Saint-Séverin et Saint-Etienne-du-Mont, à Paris, en fournissent plusieurs exemples.

Le xvi° siècle inaugure la décadence. La peinture sur verre se transforme ; les peintres de vitraux oublient le but même de leur art. Ils cessent d'être décorateurs et visent à l'imitation des peintres sur toile. Ils ne font plus des verrières, mais des tableaux sur verre. Il semble que personne ne lise plus les excellents conseils de Théophile. Ces damiers noirs et blancs, qui rappellent les grandes salles dallées des manoirs seigneuriaux, n'ont rien de l'ondoyante mollesse des fonds si lumineux du xii° et du xiii° siècles. En vain l'artiste se distingue par le fini du travail, par la délicatesse de l'exécution : le grand art se meurt, il est mort ; et quoi que fassent les Jean Niquet, les Mathiet au xvii° siècle, les Leviel au xviii°, les Robert au xix°, il ne revivra plus. A peine lui restera-t-il la ressource des fac-simile.

Ressource qui n'est pourtant pas à dédaigner. Elle a

pour conséquence féconde de populariser la peinture sur verre. La cathédrale, l'église, le palais féodal ne l'accaparent plus exclusivement. Moins grandiose, elle se prête davantage aux goûts des humbles. Elle était jadis la décoration par excellence du temple; elle pénétrera maintenant dans le sanctuaire de la famille, dans l'habitation bourgeoise. Les peintres sur verre y auront perdu de leur renom; la peinture sur verre elle-même y aura gagné en vulgarisation : le modeste vitrage coloré de l'appartement fera songer au magnifique vitrail de l'église; on voudra comparer la reproduction plus ou moins heureuse que l'on possède chez soi avec l'original, et de cette comparaison même naitront le sens artistique, le goût de l'art décoratif, le culte même du beau. L'art y trouvera, en définitive, une bonne part de son compte; les artistes verriers redeviendront nécessairement, dans la hiérarchie esthétique, les gentilshommes qu'ils étaient autrefois ; ils reconnaitront que si la base de la pyramide croit en superficie, le sommet doit progressivement augmenter de hauteur, à moins de tendre vers l'aplatissement.

Cette vulgarisation de l'art offre d'autres avantages. Un jour la sensation si naturelle à l'homme, quel qu'il soit, d'imiter ce qu'il admire, fera naître le désir et le dessein de s'essayer soi-même à la peinture sur verre et à la décoration des portes vitrées. On rêvera de peindre sur verre, comme on a déjà réussi à peindre sur bois ou sur soie ou sur porcelaine.

Quoi de plus charmant en effet que ces motifs, indiqués ici par nos gravures : oiseau picorant, une fleur ou une plante, vaisseau toutes voiles dehors sur une mer calme ou agitée, petite pensée aux pétales

veloutés, feuille au disque dentelé, ou bien encore dans un cadre plus large, avec plus d'originalité, plus de fantaisie, cette nef portant à la proue un symbole mystique, tandis que le pilote fait force de rames pour échapper à la tempête; que sais-je ! mille sujets divers évoqués par l'imagination.

Ce sera alors le moment de s'initier aux arcanes

Motif de peinture sur verre.

de la peinture sur verre, initiation heureusement peu coûteuse, peu longue, peu ennuyeuse, ce qui est tout dire, et à laquelle vous vous formerez sans peine, si vous voulez bien écouter nos conseils.

Un lettré délicat répondait à un jeune homme qui lui demandait son avis sur le style : « Pour écrire, prenez une plume. » De même nous vous dirons : « Pour peindre sur verre, prenez du verre. » Ne souriez point ; le choix n'est pas toujours commode. Viollet-le-Duc, qui ne s'est pas contenté de traduire l'excellent livre du moine Théophile, mais l'a com-

menté pour ainsi dire phrase à phrase, consacre plus d'une page intéressante à « ce premier pas qui coûte. »

Prenez donc du verre et donnez la préférence à celui qu'on appelle verre de cathédrale; il est épais, demi-transparent et tamise la lumière, condition indispensable pour obtenir les effets des vitraux de la grande époque. Cette difficulté vaincue, faites achat de vos outils, qui sont, je le répète, peu nombreux et

Motif de peinture sur verre.

peu coûteux : deux taissons, quelques petites brosses en soie de porc, un chevalet, un appui-main, une molette, un marbre, une palette, un couteau, des couleurs en poudre, un peu de teinture jaune, une bouteille d'huile grasse, une autre de térébenthine ordinaire.

Au début, ne vous lancez pas dans de grandes et ambitieuses entreprises. Mieux vaut, pour aller loin, cheminer que courir. Commencez par la mise en couleur de petits carreaux de verre blanc ou légèrement teinté. Ne cherchez pas tout de suite les dessins compliqués, mais procédez, au contraire, lentement

et patiemment, par ordre. C'est surtout pour les artistes que La Fontaine a écrit sa jolie fable du *Lièvre et la Tortue.*

Bornez donc vos premières armes à la décoration d'une fenêtre en éventail, d'un vitrage d'imposte. Ne rêvez point dès l'abord de remplir tout votre espace vitré par des figures. Vous obtiendrez un effet déjà très heureux en vous contentant d'un simple dessin au centre, fleur, branche, feuille, ou tout autre objet de petite dimension, le reste demeurant uni, en carrés ou rectangles, ou losanges de couleurs semblables ou variées ; au bout de peu de temps, vous acquerrez le tour de main et l'habitude des outils, condition *sine qua non* du succès.

Disposez les carrés avec le brun à tracer qui est en poudre. On en place une petite quantité sur le marbre ou sur la palette, on y mêle une toute petite dose de sucre blanc en poudre et l'on écrase le tout avec le couteau à palette ou la molette, en diluant avec de l'eau jusqu'à parfaite consistance. Le sucre en poudre ne doit s'employer qu'avec une extrême précaution, sinon la couleur gondolerait, ce qui veut dire que la surface coloriée se couvrirait de boursouflements. Au lieu de sucre on prend aussi de la mélasse ou de la gomme arabique dissoute. Pour savoir si l'amalgame est bon, laissez-le sécher ; s'il est brillant et si la siccité s'opère lentement, ajoutez du sucre, car il n'en faut ni trop ni trop peu, afin d'éviter le gondolage.

Surtout que l'amalgame soit bien broyé, qu'il n'y ait plus ni grumeaux, ni grains, sans quoi tout votre ouvrage serait, au sortir du four, tacheté de points noirs.

Pour broyer, versez un peu d'eau additionnée de sucre sur la couleur, puis écrasez doucement avec la molette en tournant ; ajoutez successivement de l'eau sucrée et ramenez la couleur broyée sur un même point du marbre avec le couteau.

Préparez votre couleur d'avance et non au moment de peindre : elle sera plus souple et adhérera plus vite au verre. Exposez votre térébenthine à l'air. Tous ces détails ont leur importance capitale. Ce sont parfois des montagnes à déplacer. Il y a des gens qui, faute d'avoir bien appris le syllabaire, n'ont jamais su lire : ne l'oubliez point.

Pour faire un petit dessin, feuille ou fleurs, par exemple, tracez d'abord la figure à l'encre sur un morceau de bristol; remplissez ensuite de jaune vif les pétales ou le disque. Quand votre dessin sera sec, étalez-le sur une grande feuille de papier ; il sera bon de le fixer. Placez dessus votre carreau de verre ; vous n'aurez plus qu'à suivre les lignes. Travail moins élémentaire que vous ne le supposez, à cause de l'épaisseur même du verre. La main ne doit reposer que sur l'appui-main. Le pinceau doit être tenu verticalement et laisser couler la couleur. Tout autre procédé donne des rayures.

Délimitez avant tout les parties grosses du dessin, étamines, pétioles, pédoncules; puis laissez couler la couleur en ne donnant qu'un seul coup de pinceau rapide et sec, sans appuyer sur le verre : à cet effet, tenez le pinceau bien au-dessus de la partie qui doit être coloriée, et imprimez adroitement une faible secousse : la couleur s'accumulera au bout du pinceau,

et une seconde secousse également légère la portera sur le verre.

Motifs de peinture sur verre.

Les contours ainsi tracés sur la surface polie du verre, laissez sécher. Vous procéderez ensuite à la

coloration proprement dite. Celle-ci se pratique sur la face *opposée* au tracé des contours. On remplit les pétales et les disques avec de la teinture jaune, qui se compose de chloride d'argent mélangé d'un peu d'huile grasse et de térébenthine. La réussite dépend de la quantité d'huile grasse que l'on emploie.

Le chloride d'argent a la propriété de s'incorporer au verre par la cuisson. En colorant ainsi le verre, on le penche un peu et on l'expose à la lumière pour ne pas dépasser les contours. En cas d'erreur ou d'empiétement, on enlève ce qui déborde avec la pointe d'un couteau. On colorie, sans rayer, avec une grande brosse et d'une main décidée. Il n'est pas nécessaire d'avoir une surface coloriée absolument unie : un peu d'inégalité du niveau ajoute à l'effet. Sous aucun prétexte il ne faut colorier le côté où l'on a tracé les contours. Cela fait, le carreau peint peut être mis au four. La cuisson réclame une longue expérience : ne vous en occupez donc pas personnellement, un fabricant de verrerie ou de porcelaine se chargera de ce soin.

Au sortir du four, le verre s'encastre dans des lamelles de plomb. C'est l'affaire du vitrier. C'est lui aussi qui le mettra en place. Mais faites poser votre *vitrail*, grand ou petit, de façon à pouvoir l'enlever quand vous changerez d'appartement.

Nous avons déjà indiqué quelques motifs à imiter. En voici d'autres. Les deux panneaux de porte font beaucoup d'effet. Commencez par celui des fleurs (page 132). Tout autour vous pourrez faire une bordure simple ou double en suivant la loi des nuances complémentaires que votre professeur de peinture vous expliquera, si déjà elle ne vous est connue. Les narcisses, boutons-

d'or, chrysanthème, populages, quintefeuilles, potentilles ou argentines, amaranthe, conviennent toutes aux pièces oblongues.

Pas n'est besoin de donner à vos fleurs peintes exactement la couleur qu'elles ont dans la nature. Souvenez-vous que Horace et Boileau accordent de grands droits d'audace et de licence aux peintres comme aux poètes. Les peintres sur verre sont privilégiés sous ce rapport. Libre à eux de donner toute carrière à leur fantaisie; car le premier et le seul article de leur Code doit être la correction du dessin et l'harmonie des couleurs, dussent celles-ci n'exister que dans leur imagination.

Les panneaux à figures sont d'une exécution plus compliquée, mais nos modèles ne vous offriront plus d'obstacles insurmontables quand vous aurez acquis avec la sûreté de main, le sens artistique de la composition.

Je ne parle pas ici du goût. Aussi bien il serait difficile de vous donner de ce mot même une définition précise. C'est en effet une question d'instinct autant que d'éducation et, suivant La Rochefoucauld, de jugement encore plus que d'esprit. C'est en matière d'art ce que la raison est en matière d'idées. Le goût a besoin de l'expérience, mais l'expérience sans le goût est fatalement stérile. Montesquiou, qui s'y connaissait pourtant et qui ne manquait ni de sagacité d'observation ni de pénétration philosophique, voulut composer un traité sur ce sujet subtil et raffiné. Il en écrivit, dit-on, cent pages et les jeta au feu. C'est que le goût est au beau ce que la poussière diaprée est à la couleur des ailes du papillon. Quelque légère que soit la main qui y touche, elle est toujours trop lourde.

TABLE DES MATIÈRES

I. L'art du dessin. 7
II. Le dessin à la plume. 21
III. L'enluminure. 43
IV. La gravure sur bois et sur métal. 51
V. Le dessin et la peinture à l'huile. 83
VI. La peinture décorative ; peinture sur porcelaine. 99
VII. La peinture sur bois et sur tissus. 117
VIII. La peinture sur verre. 129

POITIERS. — TYPOGRAPHIE OUDIN.